老師， 你有事嗎？

蔡詩芸 著

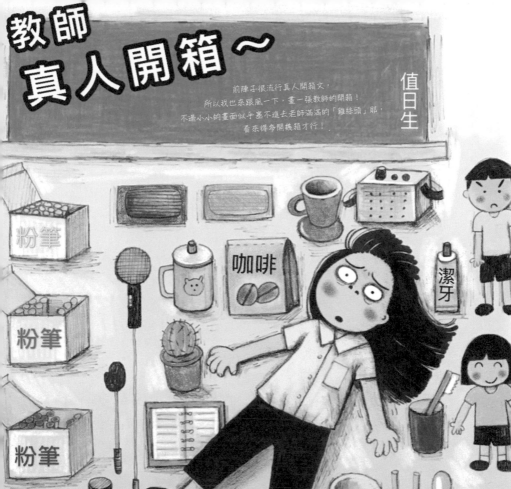
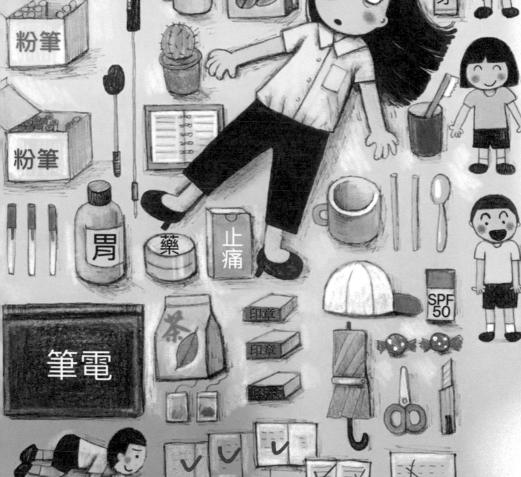

自序

　　從小喜愛繪畫，我的童年便是由一張張圖畫紙和一枝枝色筆堆砌而成的！感謝家人提供我一個可以盡情放鬆、揮灑色彩的塗鴉環境，而且支持、鼓勵我往想走的路一步步邁進。不管是嘔心瀝血的大幅油畫，或是信手塗鴉的小作品，創作的最終目的，就是希望它們能有機會被看見，希望有更多的觀看者彼此交流產生共鳴……這樣，便足以讓我每日在卸下沉重的工作包袱後，能繼續拿起畫筆盡情揮灑！

　　「蔡詩芸愛塗鴉」粉絲專頁已存在兩三年了，最初只是單純地想把作品與人分享，這當中我的畫風、創作主題也一直在改變，直到去年，才把創作主題聚焦在我最熟悉的校園生活，將日常中面對學生、家長，甚至整個大環境的心得點滴，透過塗鴉的方式一一呈現出來。沒有想到因此聚集了很多志同道合的朋友，大夥互相鼓勵支持，從中獲得源源不斷的正能量，讓彼此繼續無懼地勇往直前！

　　擔任教職十幾年來，不管是與行政端、學生或是親師間的互動過程中，總是讓身為教師的我，時而感到欣慰與感動，時而感到無力與辛酸。儘管酸甜苦辣糾結如此，但每每看到孩子們的成長、進步與懂事，總會令我更加確信當初選擇教職是一條正確的路。

　　說起老師這一項職業，大家對它可說是有點熟悉卻又不甚清楚，每個人一定都跟「老師」交過手，當你是學生接受教育時，所接觸到的或是看到的老師，可能是一個老古板的傳道、授業、解惑模樣，甚至是一個碎碎念、嚴格拘謹的形象。但當你身為家長時，因為孩子的緣故而跟老師有所接觸，這

時因為身分的不同而可能認為老師是一個辛苦的教育工作者、家長教育孩子的協助者，甚至只是家長命令的執行者。尤其近幾年來，社會大眾對於老師這一項職業，總是存在著高度期待，卻又高度的不信賴，甚至認為老師只是一個知識的傳達者，一個托兒、安親角色的功能，尤其在許多訊息不正確的傳遞下，老師常被冠以工作輕鬆（騙騙小孩子而已）、有寒、暑假、上班時間少（雖然寒暑假老師不用教學，但還是必須進行相關備課、進修等事宜）、18% 退休軍公教人員優惠存款（民國 84 年 7 月 1 日以後擔任教師者已沒有這一項優惠）、退休金很優渥等等形象認知。

在不同立場、不同角色的認知衝突之下，筆者想藉由幽默風趣的塗鴉、插畫，讓更多人可以更清楚、更正確地了解教學現場中，老師們所發生的點點滴滴，以及其難為之處。

每一種職業均有其辛苦及價值所在，未親身參與或深入接觸時，根本無法了解其中辛酸，若只一味地道聽塗說、聽信讒言，在未加求證下恣意抹滅其辛苦與價值的話，只會令身處第一線的工作者感到無力與無助。所以當您遇到盡心盡力、兢兢業業、責無旁貸的熱血教師時，請不要忘記給予一些鼓勵與支持，因為老師也像孩子一樣，需要被稱讚與認同的。

讓我們一起來認識老師「素顏」的一面，期待本書可以提供你對老師更真實的認知。

Chap 1

學期開始囉！

Go! Go! Go!

期初校務

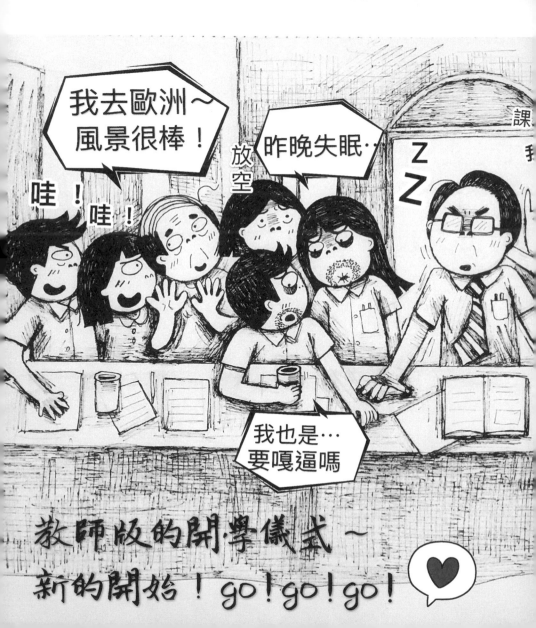

會議 ∞

學校期初會議在做什麼呢？

公司目標要明確！
工作態度要認真！
顧客需求要滿足！
可是抱歉，今天的會議我不小心放空了，只差沒滴下口水！
看來得加強咖啡劑量！
我是又失眠的那個！

每學期開始前，總會進行一場「例行的儀式」來宣告「公司營運已經開始！」
像是在提醒每位工作夥伴神經線要繃緊，
生理時鐘尚未調整回來的也要加油努力，
要鼓起勇氣、提起勁抬頭挺胸來面對每一位顧客！
go!go!go!

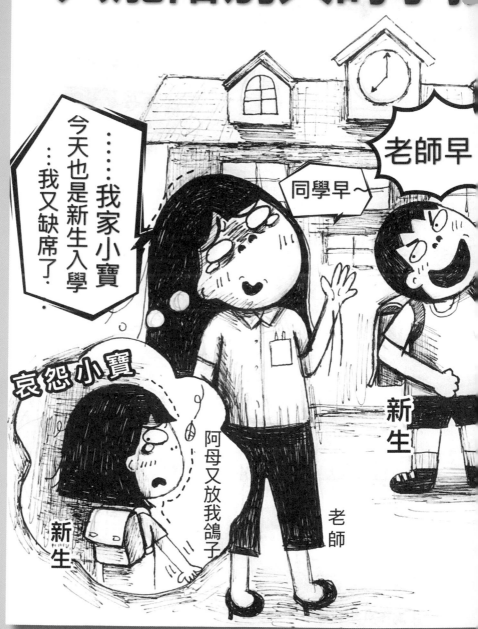

新生入學…

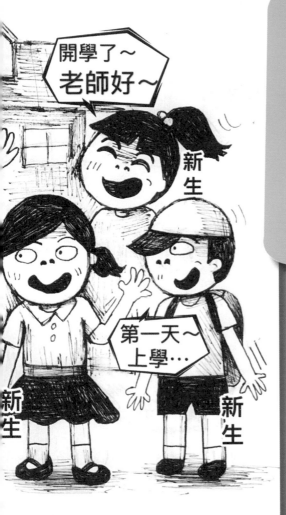

今天坐在我隔壁的同事感覺無比焦慮，整天哀聲嘆氣，原來她的孩子今天是小一新生入學，同樣是開學日，讓職業是老師的家長請假特別困難，無法出席陪伴小孩，參與他們人生中的重要活動，只能認分乖乖到學校照顧別人的孩子……不過，再從另一個角度來看，或許這樣可以提早讓孩子獨立、學習為自己負責！

#零分的家長有時候真的會逼出一百分的小孩！

 # 導師的一天（基本款）

6:40出發囉！

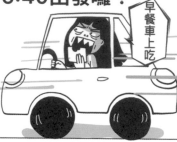
早餐車上吃

7:20打掃
掃乾淨哦

7:35早自習
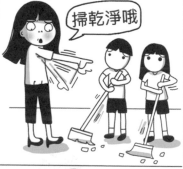

7:50升旗
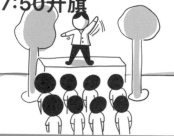

上課
聽懂嗎？

下課
灌咖啡～
端一下…
上下課數次循環

空堂
利用沒課打些資料

還有：
改聯絡簿.改作業.聯繫家長
處理學生犯錯.填寫資料
備課.跑廁所……

12:00午餐
開動囉～

12:30陪午睡
……

上次講到……

再上幾堂課

17:00終於下班
耶斯！終於下班了！

20:00家長來電
沒有下班時間
已經接三通了

12

導師每天的工作時數到底是多久？
其實這很難算得清楚，曾有位校長說過：「學生在，老師就要在。」
所以午休、午餐時間，甚至下班後、半夜、假日等都有處理不完的事情！
而讓老師撐著不放棄的原動力，是來自孩子可愛的笑容和懂事的態度，
這些點滴化為動力，足夠支撐我每天重複做一樣的事！

基本款：代表很溫馨、沒有大條事發生喔！
不該繼續歪樓搞職業鬥爭，每種職業都有它辛苦的地方喔！

導師的一天

加料版

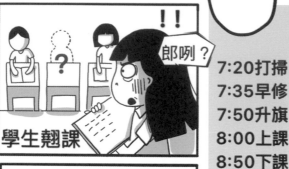

學生翹課

!! 郎咧？

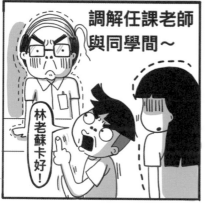

調解任課老師與同學間～

林老蘇卡好！

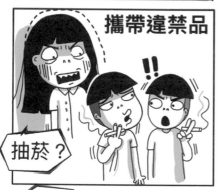

攜帶違禁品

抽菸？

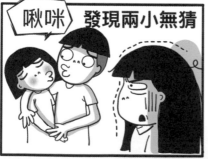

啾咪　發現兩小無猜

7:20打掃
7:35早修
7:50升旗
8:00上課
8:50下課

上下課多次循環

12:00午餐
12:30午休
13:00上課
13:50下課

上下課多次循環

16:50放學

：

（待續）

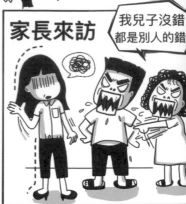

家長來訪

我兒子沒錯
都是別人的錯

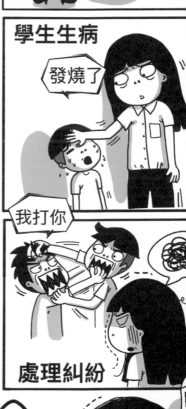

學生生病

發燒了

我打你

處理糾紛

喔耶…下班了…

老師不單單只有教書呀！
除了學生，還有各項瑣碎煩雜事務，更是逼白了我的頭髮，
在教學現場時常要快刀斬亂麻，紛亂中快速釐清頭緒再各個擊破！
各種職業都有它不為人知的辛苦，老師像學生一樣，也需要大家鼓勵喔！
每個認真活著的人，都很偉大！

導師的一天加料版，想加的料永遠加不完！

下課 10分鐘 ～ 導師可以做的事有好多～

改聯絡簿
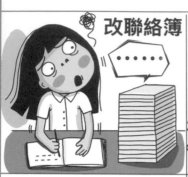
……

準備下一堂課
又要打鐘了
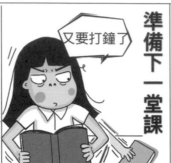

補給
早餐變午餐 咖啡癮發作
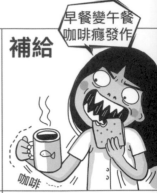
咖啡

訓話

跑洗手間
剩兩分鐘
懂了？

傾聽學生
老師…

聽任課老師抱怨
有人… 上課不乖

課業指導

改作業
堆積如山

聯絡家長
是的～ 好的～

填寫學生資料
B卡

其他：
……
其實～
我最想要的是：放空

十分鐘可以激發一個人難以察覺的潛能！
十分鐘真的可以做好多事⋯⋯
但⋯⋯
老師我最想做的其實是
放空！

做好時間規劃，時間運用會更有效率喔！

下課十分鐘，不只是孩子補充體力、放鬆心情，
老師也是需要中場休息，然後再接再厲再上戰場！
＃有壓力的時候，常常會不由自主地找嘴巴當出口。
每次下課回到辦公室，會一直想找食物吃，
吃完整個「奇摩子」超好！
然後，再繼續和孩子們拚體力！

心得小分享：

進食速度太快，食物沒有好好咬碎，
以大分子的形式進入胃部，容易造成
消化不良，而且胃部需要分泌更多胃
酸來幫助消化，因而增加腸胃的負荷
喔！

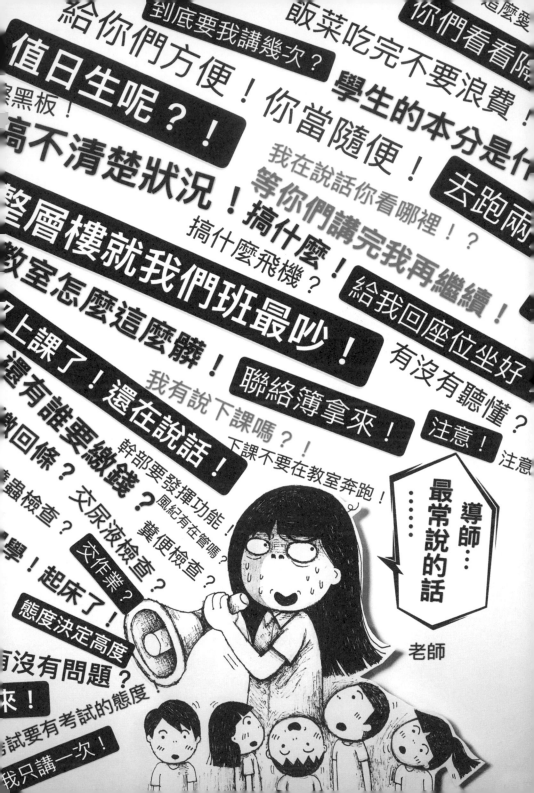

我曾經在睡覺時說夢話，大喊：「去給我跑兩圈！！」然後自己都被那股 power 給震醒了，之後輾轉無法成眠！身為導師面對學生說的話，一天總要重複跳針好多次，已中毒不淺！

#愛你所以碎念你？

有老師分享，她在睡夢中大喊：「趕快出來排隊！」嚇得她老公以為自己還在當兵呢！

心得小分享：

老師常常需要講話，如果時常感覺喉嚨乾燥、疼痛，甚至出現沙啞、講話容易斷音等，這些都是因為聲帶使用過度，可能已經造成發炎紅腫或水腫了，如果長時間沒有看診治療，就會有長繭的危險喔！

建議可以試試看下列幾個日常保健的方法：

1. 學習腹式發音，發音時盡量讓喉部肌肉放鬆。
2. 可配合使用麥克風，聲量降低、速度放慢。
3. 多喝溫開水，讓喉嚨隨時處於濕潤狀態。
4. 避免吃太多辛辣刺激的食物。

如果……導師辦公室隔壁有一個空間，它可以提供……

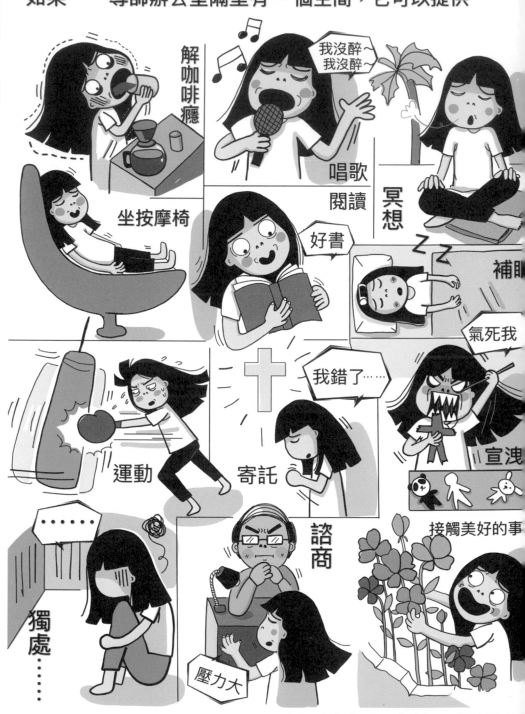

那～教到老摳摳應該不是問題

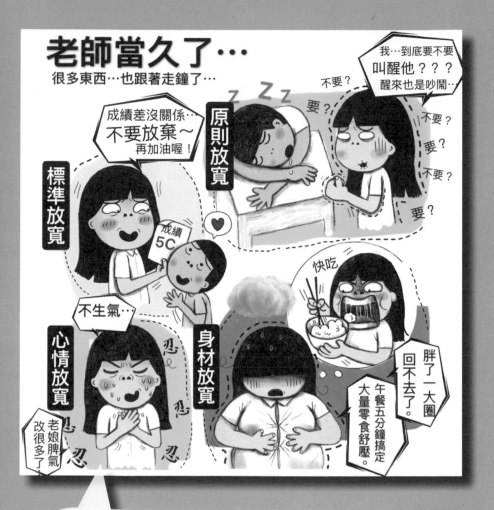

每天都在進行腦內拔河賽，
從有脾氣的小姐變成沒什麼脾氣的歐巴桑！
在教育的第一線面對孩子、家長、教育政策、諸多評鑑……
很多原則早已悄悄產生變化，
期盼在各種不同的需求下取得一個最佳的平衡點！

#但愛孩子的那份心永遠不走鐘喔，啾咪！

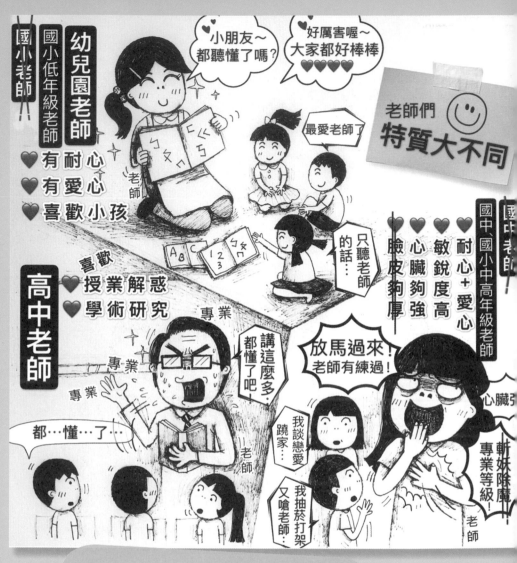

老師大不同！
國小老師們一致認為中、高年級的孩子有提早「國中化」的傾向，
而高中生則有逐漸「幼稚化」的情形？
當真如此嗎？

我希望：
我有 70% 的人見人愛型 +10% 熱情奔放型 +10% 溫暖保母型
+10% 對你愛不完型。
但其實我是：
80% 提早失智型 +10% 人格分裂型 +10% 歇斯底里型……
老師您哪型？

老師，您哪型？

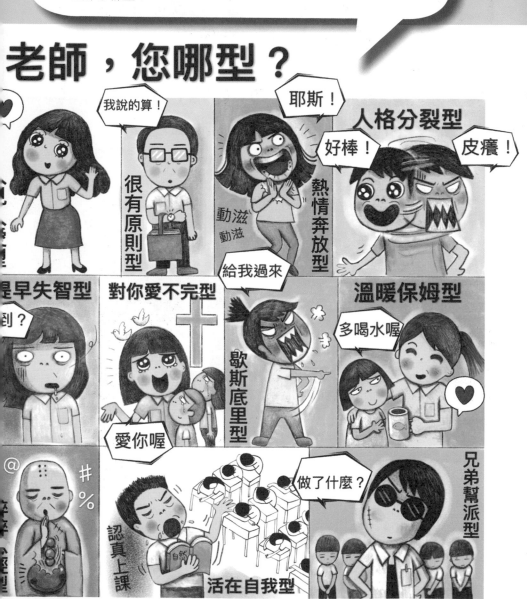

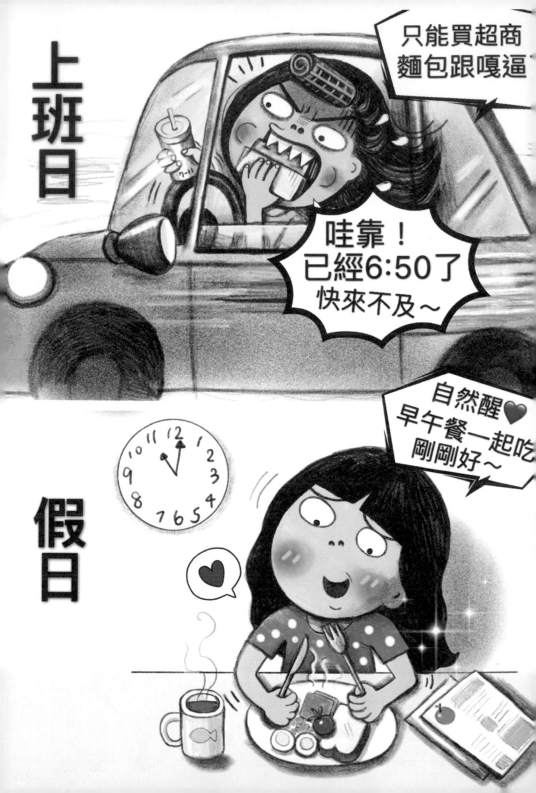

上班日總是非常匆忙，所以早餐常常以超商的麵包或是簡單三明治來解決，
只有在非上班日才能優雅的享受早餐！

#其實上班日只要早起一點，也可以很悠閒地吃早餐，但……
重點是**我爬不起來呀**！

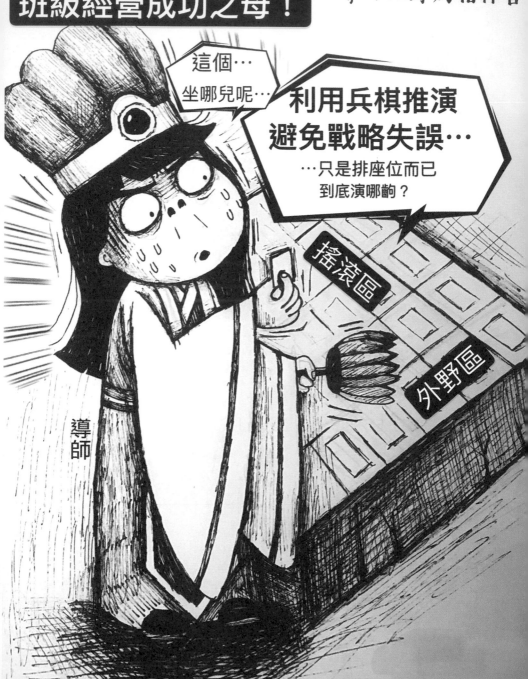

安排學生座位對我來說真的是件很頭痛的事，
得考慮學生間的各種愛恨情仇、誰與誰不對盤⋯⋯
100 分完美的座位表根本不存在！
每每導師自以為完美的嘔心瀝血之作，
不久就會被魔高一丈的小鬼們破局！
愛聊天講話的，就算流放到天涯海角，還是很能聊！

每次編排座位表時，大家都以為我在算明牌！
老師你喜歡哪一種座位？梅花座、菱形座、平行座、
護城河座、隨便座、抽籤座、看心情座⋯⋯

一直很害怕一堆女孩圍著我說長道短的，
因為案情常常錯綜複雜、曲折離奇……

正如李組長眉頭一皺，發覺案情不單純……
故事發展一不小心就變成「藍色蜘蛛網」的劇情！

OK！OK！
哀家乏了，都跪安吧！

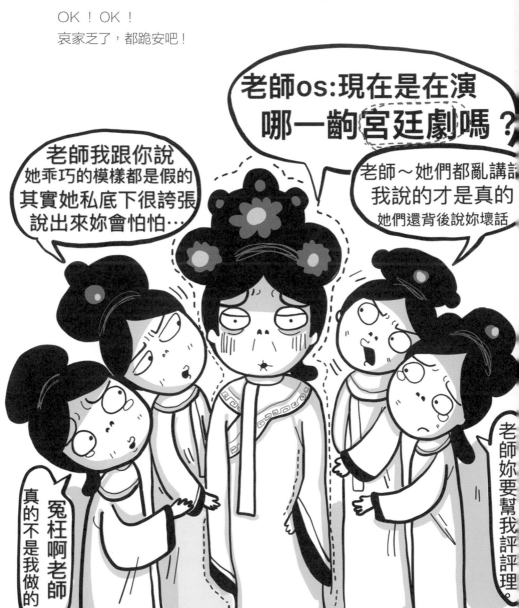

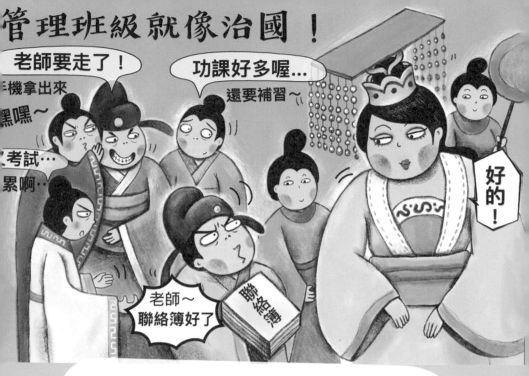

管理班級就像治國！

選班級幹部對導師來說是一件非常重要的大事！
就像皇帝治國，忠臣、佞臣、弄臣……
一定要把人才放在正確的地方！
選對幹部，整個學期得心應手，有如身處天堂；
選錯幹部，每天勞心勞力沒人幫忙，
心力交瘁有如在地獄裡。
套句諸葛亮名言：親賢臣、遠小人，此漢所以興隆也！

#天公伯啊！請賜給我精明能幹又貼心的好幹部吧！

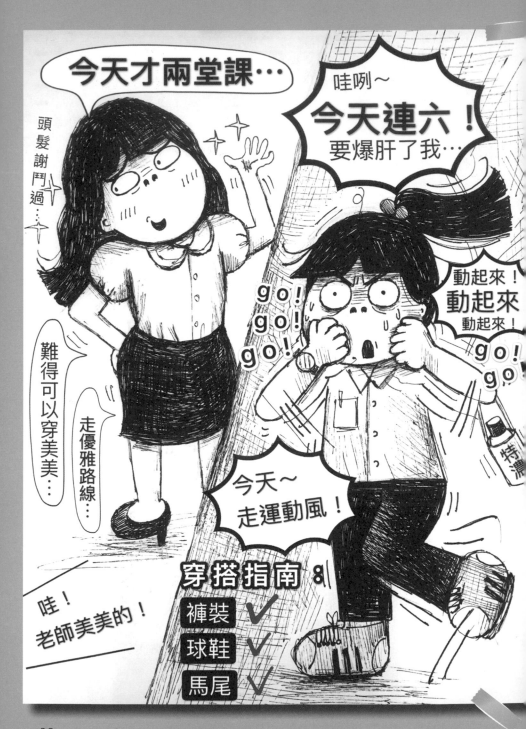

老師也要美美的！
很多老師會根據課表來穿衣服，課少時就穿美美的
走優雅風，課多時就穿帥氣運動風，方便移動迅速、
處理各種瑣事。

我當導師的時候，只能走簡單樸實風，
要美美的話，大概只有畢業典禮那一天吧！

老師也要美美的~~趴兔
今天碎念一個頭髮有點兒亂的孩子，要她把頭髮梳理整齊，
念完後瞥見鏡子裡披頭散髮的自己，套句台詞「當時真糗！」

刮別人的鬍子前先刮自己的！
老師最美的時刻是早上出門時，但在跟學生搏鬥了一天之後，
臉上的妝宛如土石流現象，就算終於想到要補妝了，
也已經很難挽回崩壞的形象！
難怪有人說咱們：早上像貴婦，中午像老婦，下午像棄婦！

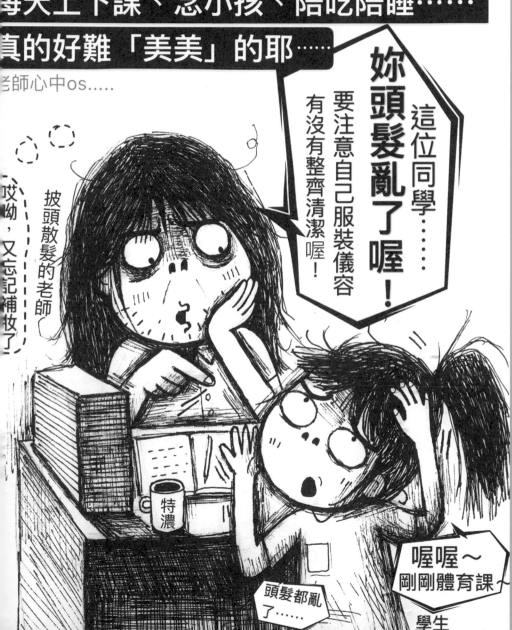

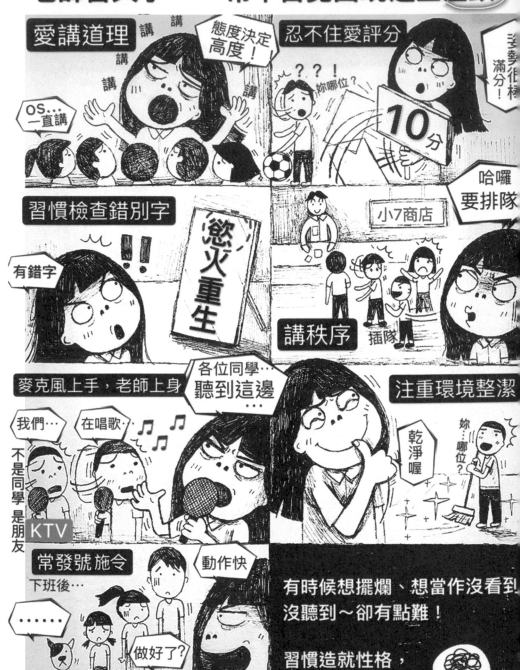

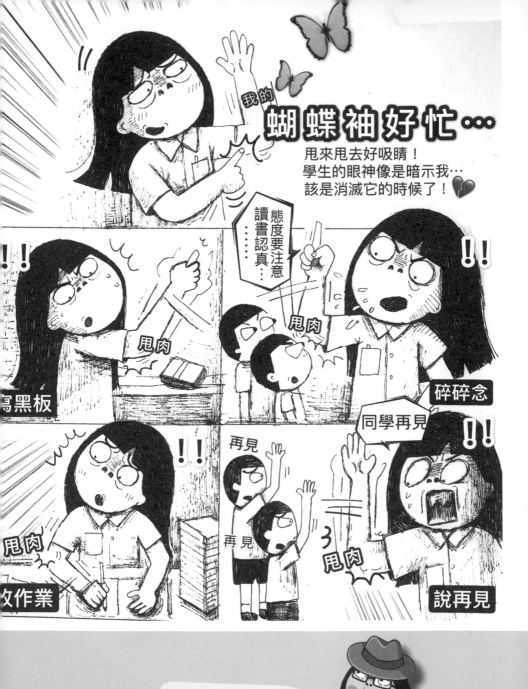

老師碎碎念：
校園大搜查！老師必備小物有哪些？
連連看～您可以連成幾條線呢？
擁有它們就有滿滿的安全感喔！

校園搜查……

老師必備小物！

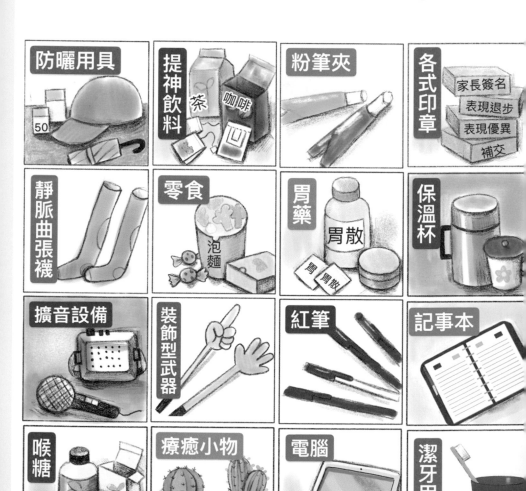

學生難免會跟老師借這個、借那個～
學生最常借的東西排行榜：
NO1. 衛生紙
NO2. 綠油精（或萬金油、白花油～）
NO3. 碗或筷子
NO4. 杯子
NO5. 電話
NO6. 釘書機
NO7. 吹風機
NO8. 指甲剪
NO9. 膠水（或其他黏著劑）
NO10. 衛生棉

借最多的是我們的青春歲月，而且無法歸還。
每個老師都擁有哆啦Ａ夢的口袋！

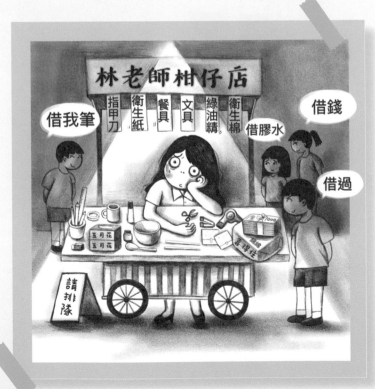

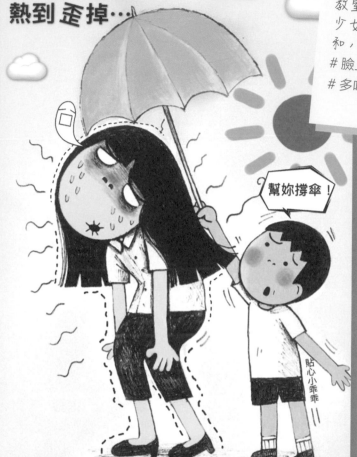

台灣的夏天怎麼可以熱這樣……

教室內 32 個青春期少男少女的汗臭味已經到達飽和，快要氣爆了……

#臉上的妝永遠呈現土石流

#多喝水很重要

升旗時曬得我頭昏眼花！
「步輦圖」悄悄浮現在我腦海，有一股衝動想拿出我那可愛草莓小洋傘！
但看到學生曬到快歪掉……
本著彼此間那份革命情感的堅持！
只好含著淚水，默默陪著他們做日光浴！
有時曬到懷疑人生，會自問：
我到底花錢美白是為什麼？難道是為了下一次的曬黑嗎？

有樹蔭有影子的是吉霸分的上等位！

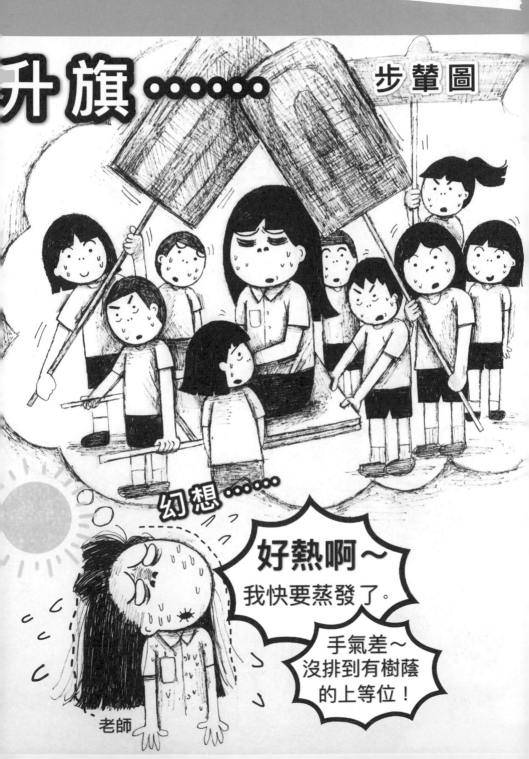

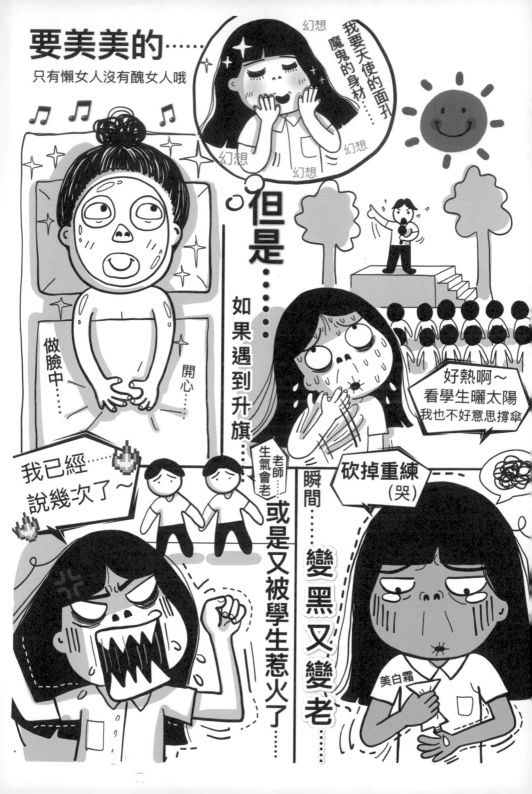

催眠自己凡事都要正向思考，
所以曬太陽會變健康，而且還能預防骨質疏鬆喔！
但真正的現實面是：
好不容易利用冬天養白的皮膚，只要經過一個早上的升旗典禮，
就全功盡棄！

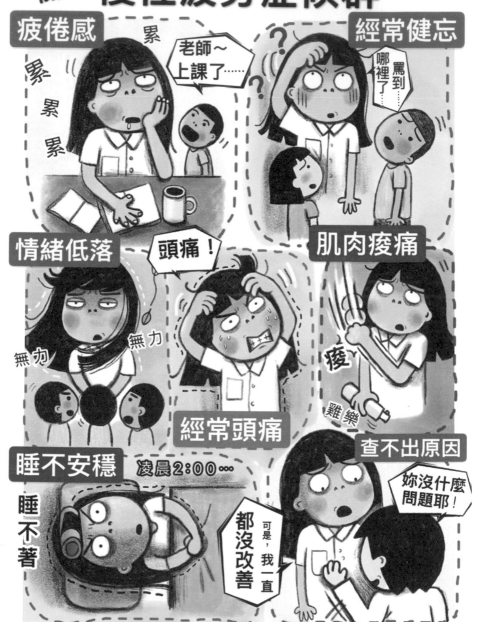

有時候會覺得很累，怎麼睡都睡不飽，
每天像陀螺一樣團團轉，無論做什麼事都會覺得充滿無力感。

如果發現自己出現下列症狀的時間長達三個月以上，
那可能是罹患「慢性疲勞症候群」哦！

□經常頭痛。
□肩頸肌肉痠痛。
□頸部淋巴結腫大。
□注意力無法集中。
□每天都覺得工作很累。
□精神狀況不好，情緒低落。
□睡眠品質不佳、常睡不安穩。
□不舒服卻查不出確切的病因。

慢性疲勞症候群是一種長期忙碌後，所產生的嚴重疲憊感，
它會引發身體與心理的諸多問題，若不加以改善，
可能會進一步衍生出其他慢性病或精神疾病，
這些都需要請專業人員仔細診斷與治療喔！

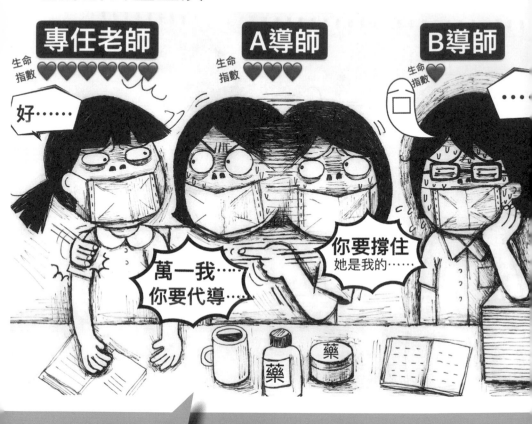

這個畫面曾經在辦公室活生生、血淋淋的發生過！
導師生病請假要交代的事情好多啊！
等交代完……病都快好一半啦。

#代理導師也很辛苦。

我在疫區的日子……

#老師要撐住喔！

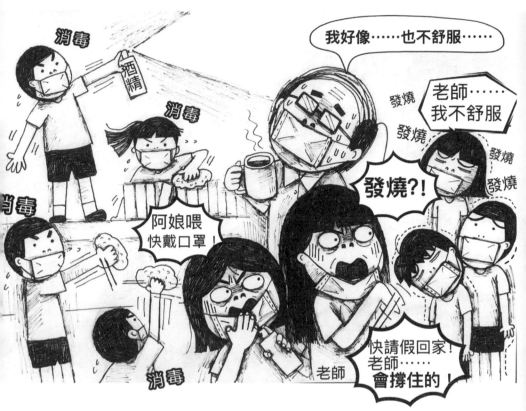

季節更替早晚氣溫變化大，班上開始有學生出現咳嗽、發燒等症狀，
有幾個孩子快篩確診為 A 型流感！為避免病毒傳染給其他同學，
教室內外整個大掃除、且還用漂白水稀釋、酒精……進行消毒，
但沒想到的是，連老師辦公室也淪陷了，老師一個接著一個請病假，
也確診為流感！
在疫區的日子要更加謹慎，每天戴口罩上課、勤洗手、注意學生身
體狀態……

老師要撐住，還有更多的孩子要顧呢！

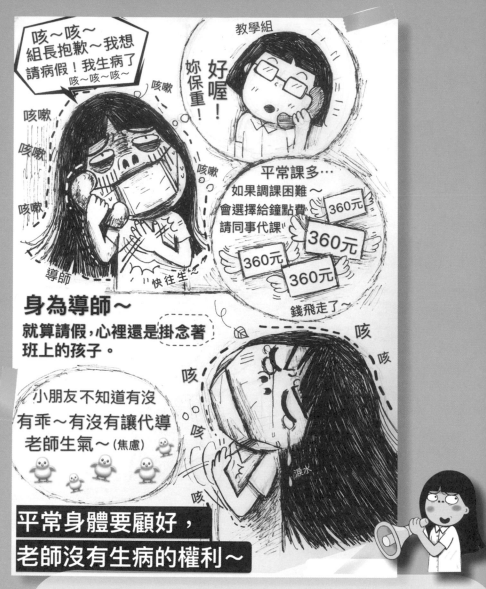

平常身體要顧好，
老師沒有生病的權利～

老師請假大不易！老師生病真的很麻煩，除非必要，絕對不能輕易請假！
因為每位老師課都不少，要麻煩別人代課實在不好意思，
尤其有帶班的導師更是麻煩，生怕不在學生會浮動不受控制，
總是擔心這個、擔心那個，最後只好戴上口罩繼續上課。
不過，當孩子看到老師身體不舒服，平時調皮搗蛋的也都自動變乖乖的，
這真是當老師感到最欣慰的時刻！
＃每天運動、健康五蔬果、愉悅的心情！
＃假不好請，身體要顧好！

聲帶長息肉、喉嚨發炎、胃痛、肩頸痠痛、靜脈區張、呼吸系統傷害、
腰椎間盤突出、乾眼症、尿道發炎……
有些人還罹患心病，例如：嚴重失眠、憂鬱症、被害妄想症等，這些
都是教師們常見的職業病！
但是老師是一個沒有生病權利的職業！就算感冒失聲還是要繼續比手
畫腳的上課，還可以忍耐的疾病疼痛就先忍著，因為調課實在太麻煩，
不然就是很難找到代課老師。

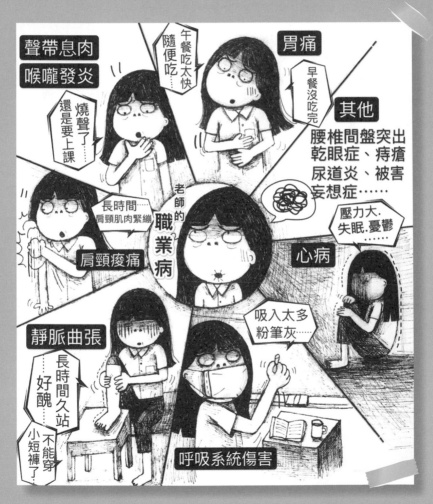

如果寒暑假換成特休假，使用特休假不需要理由，想請假就請假，也
不用自己找代課，更不用自己出代課費，是不是很好？

有一陣子我犯嚴重的胃病，我猜是因為在學校吃午餐的速度太快了，
再加上導師常會利用午餐時間交代一下事情、念一下孩子、忙一下瑣碎雜事……
剩下的一點時間，會趕緊隨便吃吃，大約五分鐘就吃完午餐，
遇到比較忙的時候，常常早餐變午餐，午餐放到變下午茶了！
長期下來，胃當然就變得怪怪的囉！
胃藥是必備品！
還有零食（隨時補充能量）也很重要喔！

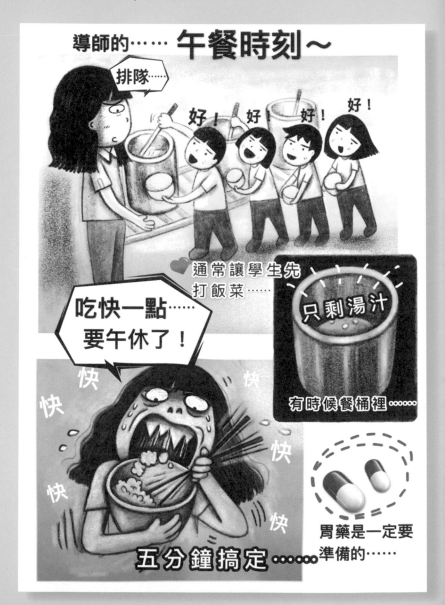

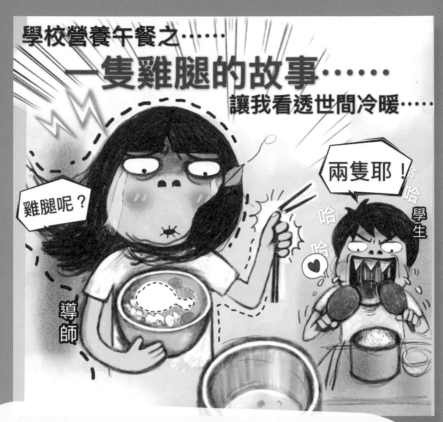

學校午餐讓我體悟到一個人生的大道理：
最容易讓人感到溫暖和驚喜的是陌生人，因爲你對他沒有任何期望；
最容易讓人感到心寒和悲哀的是親朋好友，因爲你對他們有所期待。
當你以爲你平常的諄諄教誨已感化了頑石；
當你以爲你的柔情已融化了鐵漢；
但我沒料到我有時還是慘遭背叛了…
（背景音樂～）
我以爲我會哭，但是我沒有
我以爲我會報復，但是我沒有…
我只是眼睜睜地看著空盪盪的餐桶裏…連一隻雞腿都沒有剩下……

到底在演哪齣……
雞腿很重要！

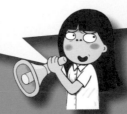

雖然看似無厘頭的玩笑漫畫，
但其中卻有著一股淡淡的悲傷，
台灣教師的年齡層逐漸老化，
但是師資的新陳代謝卻有如龜速，
再加上少子化、學校開不出新的教職缺額，
這些相關問題政府應該擬定有效方針解決。

因應教師年齡老化，總務處是不是得
著手採購或增設以下設備：
□ 老花眼鏡
□ 輪椅
□ 拐杖
□ 電動車（最好附駕駛）
□ 其他

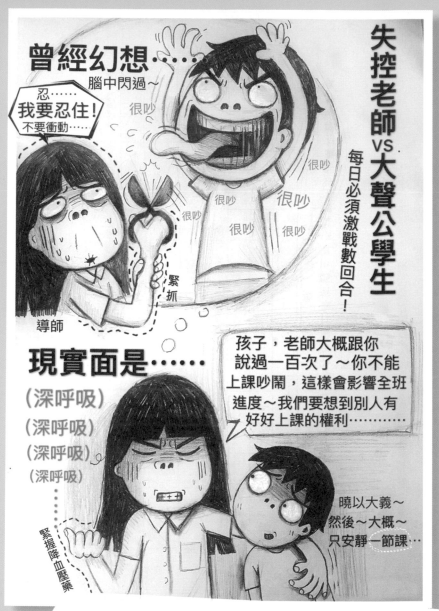

每天進教室前我都會催眠自己「不要生氣，絕對不要生氣」！
努力堆起臉上甜美的笑容，但一進入教室，不到三分鐘就立馬破功！
有些孩子上課總是會忍不住滿嘴胡言亂語，
盡說些與課堂無關的話來刷存在感。
大概是個性使然，糾正後不一會兒，馬上故態復萌，每天鬼打牆的重複多次，
我的青春歲月都耗在他身上了！
#個性決定命運！

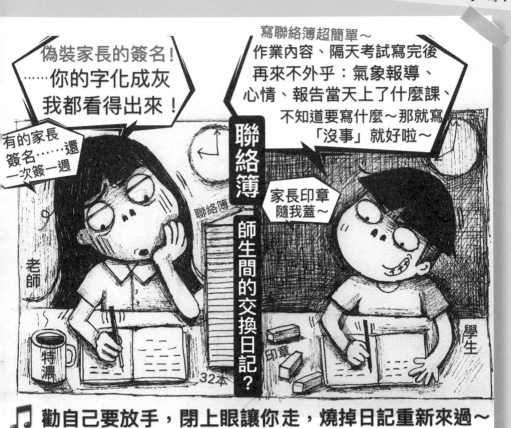

♫ 勸自己要放手，閉上眼讓你走，燒掉日記重新來過～

每天花很多時間批改「家庭聯絡簿」，讓我起了懷疑人生的念頭，
明明知道很多都是孩子自導自演偽裝家長簽名，
也了解有些家長忙到連簽名的時間都沒有，
但，老師終究只是過客，親情是一輩子，
孩子的成長只有一次喔，錯過就太可惜了！

忍不住想起〈記事本〉這首老歌！
交換日記如果用心寫，我也可以接受啦！

乖巧聽話的孩子們……

老師要對你們說

對不起！

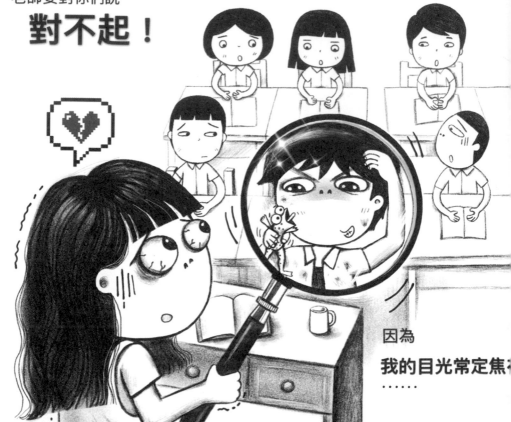

因為

我的目光常定焦在

……

班上乖巧聽話、自動自律的孩子常安靜到讓我忽略他們的存在！
大部分的精力常常要用來「糾正」那些功課不寫、上課搗蛋、欺負同學、
服儀不整、精神萎靡、態度不佳的學生，
每天就像打地鼠一樣的沒完沒了！
老師應該也要多多注意那些乖巧的孩子，多點鼓勵、多點讚美，
讓無私的教育愛綿延不絕的繼續下去！

#我也想優雅的對待孩子，無奈總是不小心失態又潑婦罵街了！

為了孩子好，有時候忍不住會多念他們幾句
（其實以勉勵的話居多啦！）
但當我回過神看到台下倒成一片，一張張的
厭世臉！
（嘆）無奈又是個真心換絕情啊！

老師有時候也是會玻璃心的！

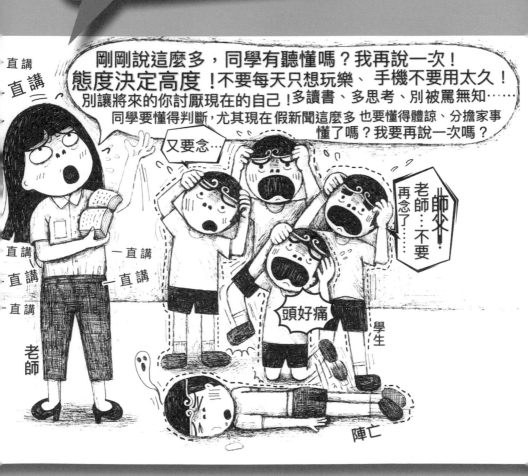

一樣的教法，遇到不同「特質」的班級，
老師也會呈現不同的面貌喔！
我多想每天都是美美又溫柔的天使老師，
誰想動不動就變身黑山姥姥嘛！

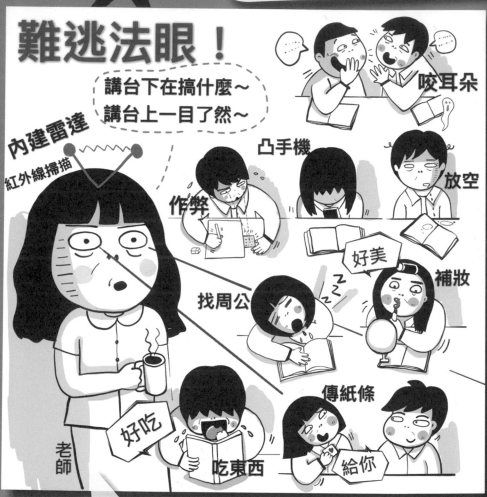

孩子，你是不是以為：你在台下做什麼，我會看不到？
清醒一點，老師可是有內建雷達偵測系統的喲！
站在講台上，你們在搞什麼，我可是看得一清二楚喔，
不信的話，你可以站上來體驗一下！

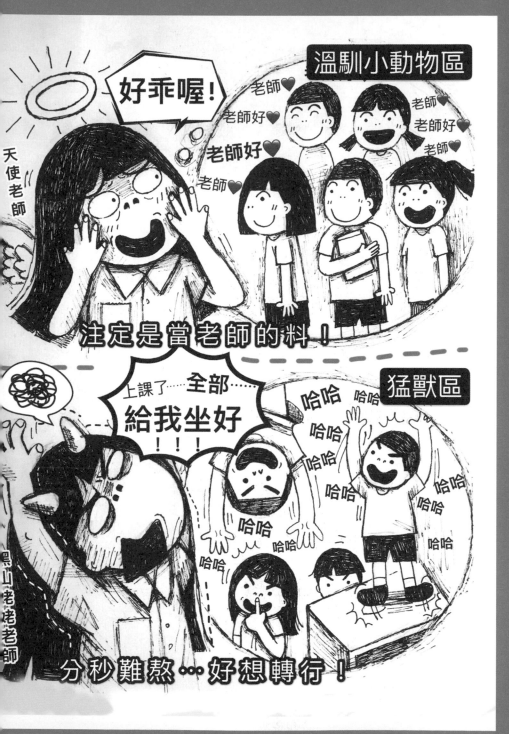

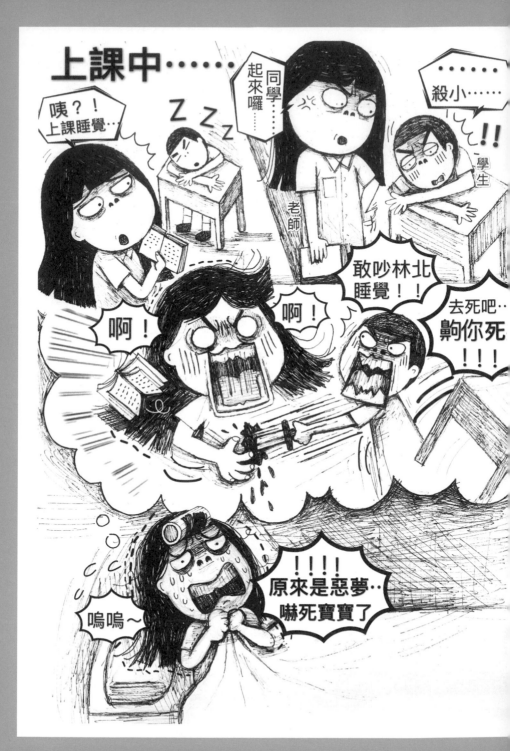

不論現場有多嗨，孩子有多麼亢奮，
只要導師一出現，便可以瞬間產生冷卻作用！
這是導師專屬的特異功能！
唉……我也想一直優雅不叨念啊！

#十幾年前，人家也是剛出爐人見人愛的老師耶！

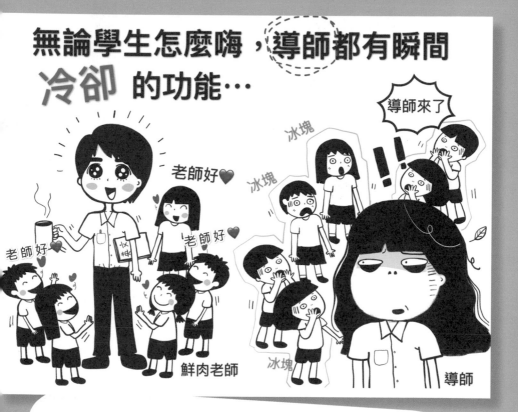

有一陣子，媒體一直重複播放驚悚的隨機殺人事件，
低迷的氛圍，讓人感到擔憂，人心惶惶，
同事問：「以後……會不會只是叫學生上課不要睡覺，然後就被學生幹掉
了？」雖然玩笑成分居多，但真的希望社會上不要再有這樣的悲劇發生。
在學校裡，被打或是被投訴的，許多都是太過認真管教學生的老師，
難怪慢慢有老師這樣說：「做該做的就好，學生聽不進去，那就不要強求了！」

教育現場若是瀰漫著這種氛圍，教師的熱情一再被扭曲、誤解跟澆熄……
讓人不禁懷疑，那教育的意義何在？

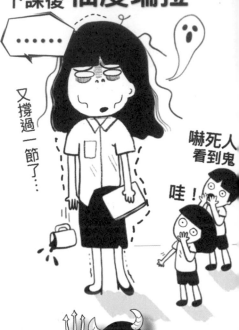

政策怎麼改、年金怎麼砍，小咖老師無能為力，
我只管該如何維持專業、體力與熱忱，好讓自己教書教到老摳摳？
無奈青春的肉體敵不過歲月的摧殘！

#維持體力最重要，教師應該也來個「體適能計畫」，參考部隊新訓標準，三千公尺沒有 18 分鐘內達成者，即刻送抵成功嶺再訓！

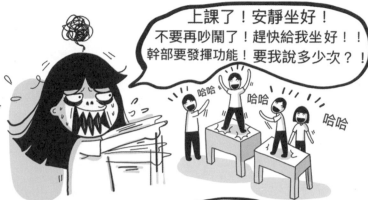

國中一年級

導師最容易得胃病、尿道炎的時候…

上課了！安靜坐好！不要再吵鬧了！趕快給我坐好！！幹部要發揮功能！要我說多少次？！

哈哈　哈哈　哈哈

國中二年級

磨合期結束，一切漸入佳境！

妳～就是妳！專心讀書…

！！

國中三年級

默契十足，有時候只用眼神、手勢…孩子立馬可以明瞭導師心中所想的…

OS 讀書要專心！
不准聊天、不離開座位

眼神

是　是　是　是

手勢

手勢

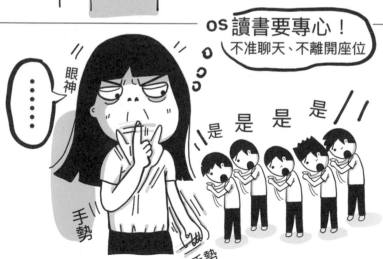

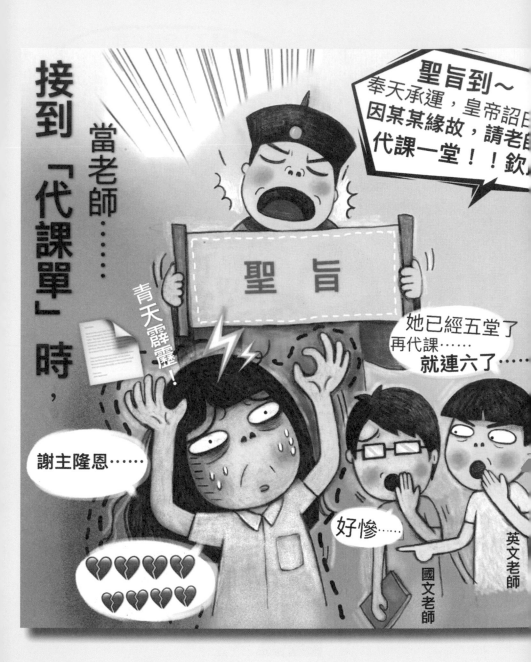

想當初年輕時，一天六堂課根本小菜一碟，但現在體力不比從前，
一天只要上超過五堂課，就會虛累累，快要我的命。
沒事不會亂請假，因為不好請代課，
但真的迫不得已非請不可，同事還是會互相幫忙，
所以接到教學組給我的代課單時，我都會很認分的接受，
只是接到單子的那一剎那……
還是有好想買醉的感覺！

增強體力是王道！
快教教我如何變強吧！

如何增強體力呢？

□ 早睡早起

□ 持續運動

□ 吃營養健康的食物

□ 中午小憩片刻

□ 保持心情愉快

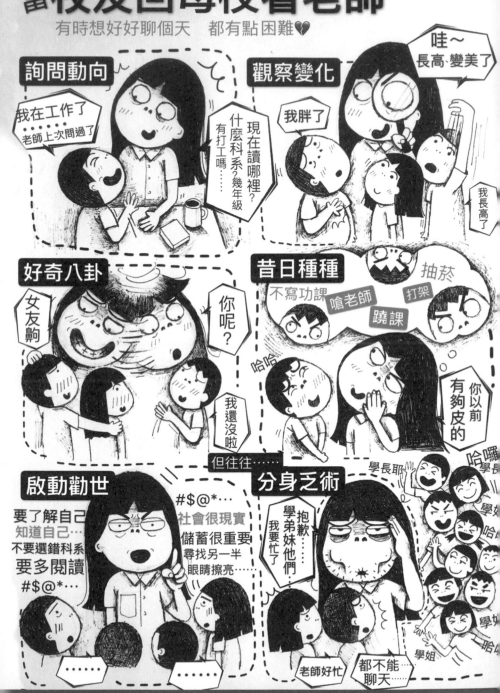

幾屆孩子畢業後，成為校友回母校看老師，
但我常常會錯亂、搞混……
你讀哪個學校？什麼科系？在哪兒工作？
來一次我就問一次！都已經重複問過N次啦！
真的是癡呆得無法無天！

證實銀杏對我沒用！
但老師在學校好忙啊！如果有分身，我真的願意好好陪你們聊天！

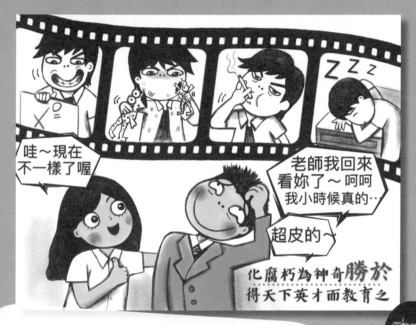

畢業後會常常回來看我的孩子，
通常是當初被我罵最慘的那個，
對我來說……
「化腐朽為神奇」會比「得天下英才而教育之」有成就感，
每每看到變得成熟懂事的孩子回母校找老師，
心中真的無比欣慰！

但孩子，回來就好……嚴禁一直餵食老師喔！

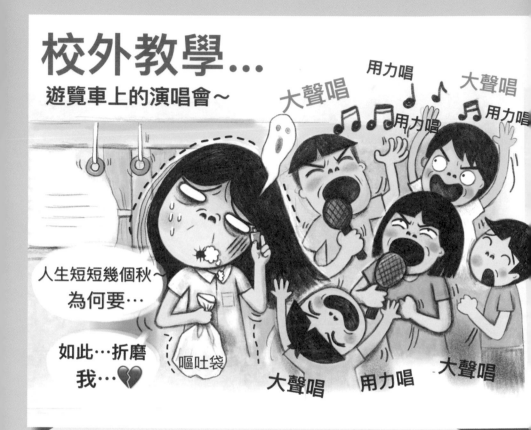

校外教學…
遊覽車上的演唱會～

大聲唱　用力唱　大聲唱　用力唱

人生短短幾個秋～
為何要…

如此…折磨
我…💔

嘔吐袋

大聲唱　用力唱　大聲唱

每次帶孩子校外教學都會讓我感到壓力，尤其在遊覽車上常常得聽上好幾天「學生熱情奔放不斷電的演唱會」，
年紀越大，真的怕吵啊，
加上我這種容易暈車抓兔子的體質，真的好想跳車、好想醉……

機會難得，所以選擇成全孩子高歌一曲！
口罩、眼罩、耳機、綠油精、暈車藥是必備！
如果導師要第一個開唱，請「務必」事先偷偷練習，還得找那種好聽且不容易破音的歌喔！

班上孩子的體育表現一直不是很出色，
去年趣味競賽是全年級最後一名、大隊接力也幾乎墊底……
但讓我很感動的是：他們從未想過要放棄、也沒有任何抱怨！
一有機會就傻傻地練習，
不知道是不是太過天真或樂觀，
大隊接力比賽時，會為了進步幾秒而高興很久！
別人看我們興奮的大聲歡呼，還以為我們得冠軍呢！
結果我們得到第四名！這可是從未有過的好成績喔！

導師躲在牆角含淚偷笑很久！
孩子說：自己要跟自己比！
這樣的態度勝過一切成果。

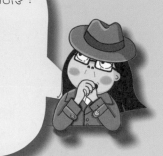

老師，你有事嗎？

（導師，躲在牆角偷笑……）

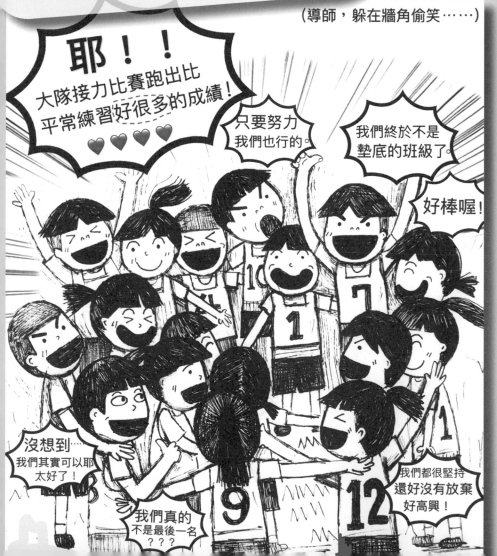

「機不可失」！
學生帶手機到學校已經是一種常態現象了，
老師能做的就是跟學生講清楚遊戲規則，要他們對自己的行為負責，
並時時對學生宣導滑手機要適可而止，
提醒他們不要因為手機耽誤學業、影響視力健康。
遇到上課偷滑手機的，老師只能先「暫時」保管，然後馬上聯絡家長領回，
（這時家長通常會很神速到校領回手機！）
又或者收走一支，才知道學生還有第二支、第三支……
（就算收走一支機，還有千千萬萬支機！）
有些老師怕學生上課或下課偷玩手機，
會統一在早自習時間將全班的手機集中保管，放學再讓學生領回。
但這樣做老師又得承擔手機遺失或損壞的風險，
讓人不禁懷念起那沒有手機的純真年代！

到底該不該禁止學生帶手機到學校？抑或者家長該不該買手機給小孩？
#「暫時」保管也算侵犯學生權益，那老師到底該如何處理呢？

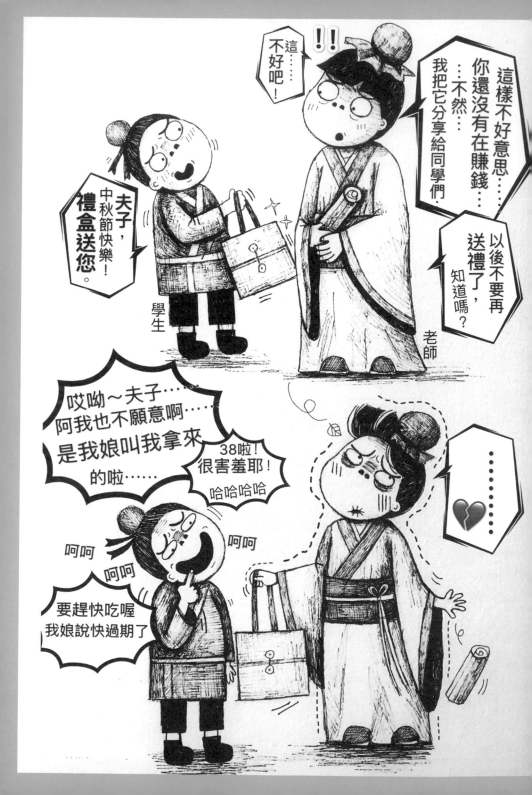

有些家長很客氣，每逢過年過節，
都會請孩子帶個禮盒到學校送給老師，
但見學生扭捏的拿出禮盒，讓為師的也跟著好害羞啊！
如果是換成孩子自己親手做的卡片或小餅乾，
這樣貼心的舉動，反而更能讓老師感動萬分呢！

75

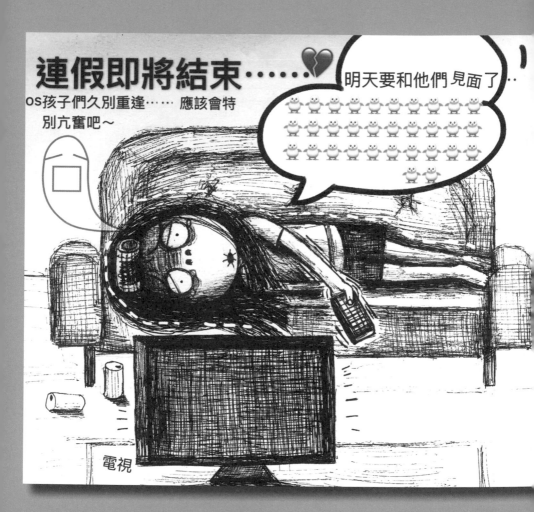

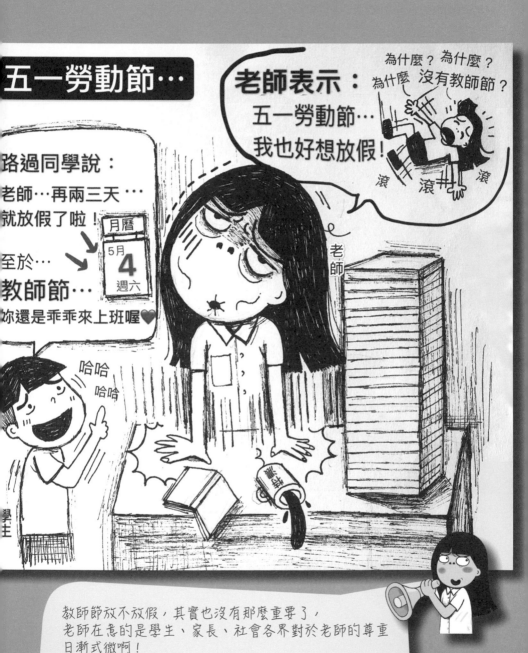

教師節放不放假，其實也沒有那麼重要了，
老師在意的是學生、家長、社會各界對於老師的尊重
日漸式微啊！
教師節⋯⋯
只是眾多上班日中的其中一天而已。

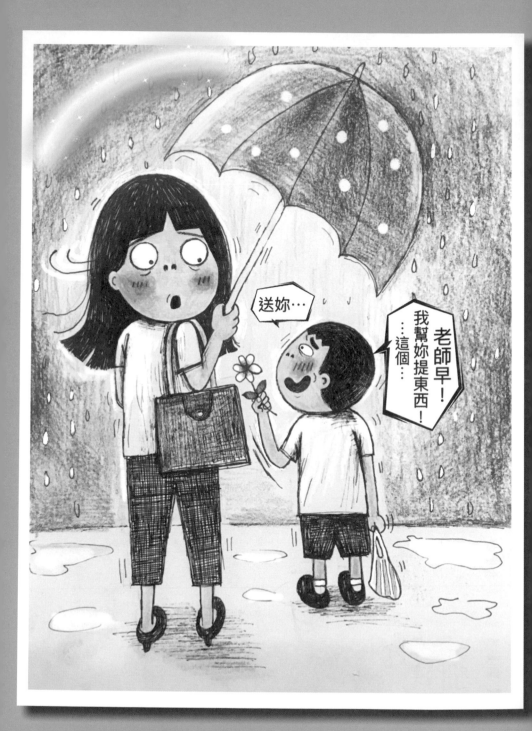

班上有一個小男生每天早上都會在停車場等我，風雨無阻，
他會陪我從停車場走到辦公室，還會幫我拿早餐、包包……
我們聊天的話題通常是他昨天在家因為什麼事又被爸爸罵、
他養的寵物長大生寶寶了，或是他弟弟又長高幾公分……
如此存在感濃厚的孩子，我想他畢業後，
我會常常想起他的！

融化系小暖男具備：

☐ 微笑
☐ 禮貌
☐ 貼心
☐ 負責

這樣的孩子就算偶爾出包犯錯，老師也會很包容的！

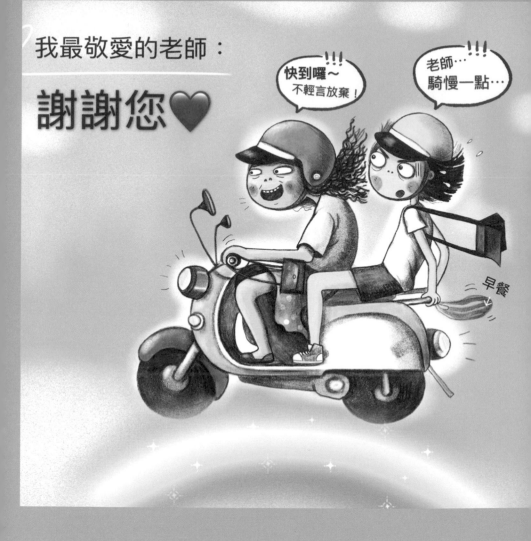

你最想念的老師是誰？
我呢，常會想起高一時候的導師，
老師一直很照顧離鄉背井、北上讀書的我，
當時常常為了趕作品熬夜晚睡，一不小心很容易睡過頭，
老師怕我上學遲到被教官處罰，
常騎著她的小綿羊載我上學，一路狂飆，還跟我有說有笑，
最後還附上愛心早餐。

教師節，跟我敬愛的師長們說謝謝！

身為老師，總是希望孩子們可以越來越好，
就算孩子只有一咪咪的進步，我們都會感到無比開心！

敬我們每天逝去的青春！

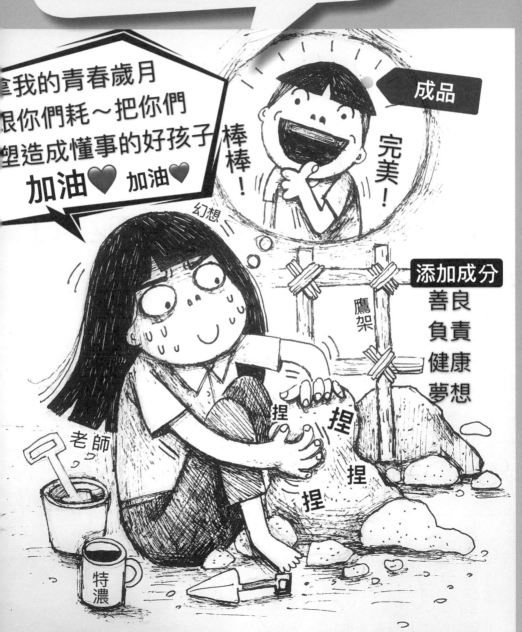

我曾在山上的學校任教。
在山上的那幾年，孩子們如果想要表達他對師長的愛，
常會用最直接的方式：比如唱一首歌、採幾顆小蜜桃、拔一些桂竹筍，
或直接到後山上打隻山產送給老師……
有一回學生直接從口袋拿出一隻已經斷氣，且脫好毛的飛鼠給我，還教
我如何料理，其實當下我嚇到了，完全無法專心聽他說話，只聚焦在那
脫毛飛鼠嘴邊流出的鮮血，還有那死不瞑目往上翻的雙眼！

有感受到孩子濃濃的愛！
懷念我在山上的日子。

#我在山上的日子……
收過最特別的禮物是……

「剛斷氣且已經脫毛的飛鼠」

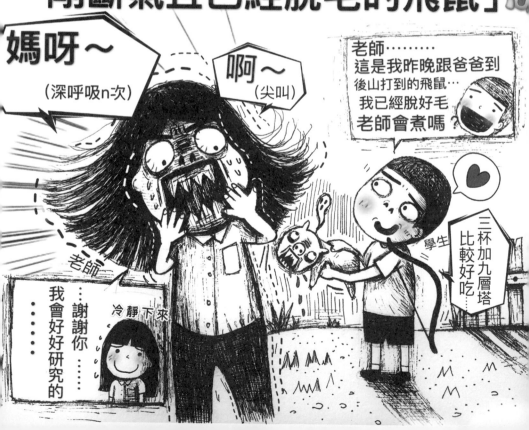

我在山上的日子…
家庭訪問時遇到的最「另類寵物」

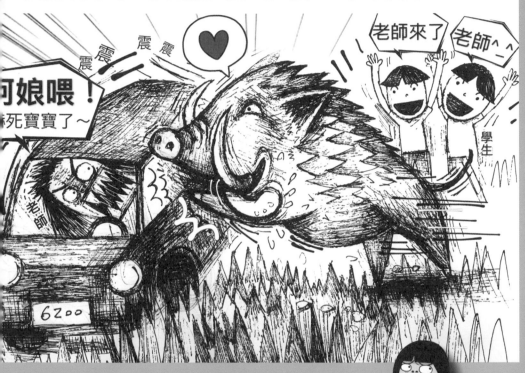

我常常想起在山上任教的日子，
喜歡山上的風景、還有孩子的純真，
每個學期重要任務就是家訪，
山上的家長特別熱情，每當有學校老師到訪，
他們一定端上家裡最珍貴的料理（飛鼠、松鼠、山羌……）來招待，
印象最深刻的是：孩子的家裡，總是有很多頭山豬跑來跑去！

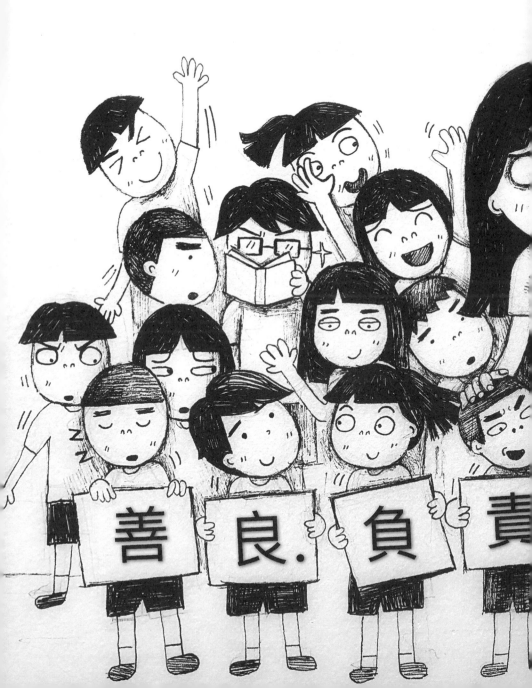

班上有 32 位可愛的孩子，每一個都是獨一無二的寶貝，
每天都在努力挖掘他們的亮點，
期待他們可以成為：善良、負責、健康、擁有夢想的人！

可是 32 位學生好多啊！光是排座位就讓導師好燒腦啊！
期許自己不斷看到學生獨有的亮點。

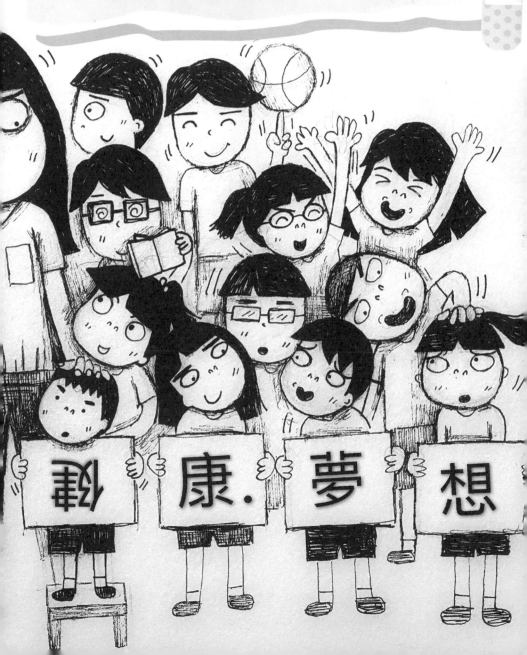

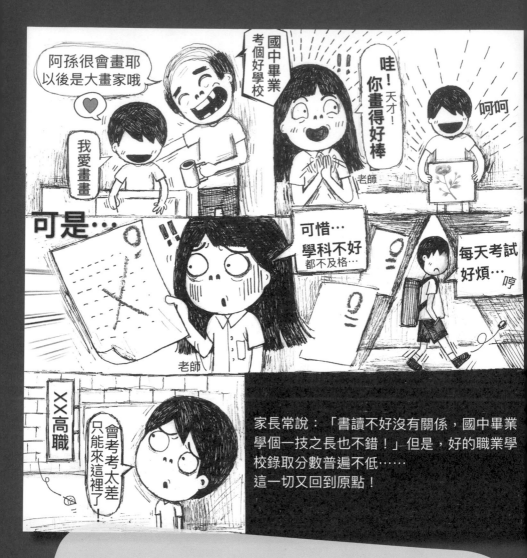

家長常說：「書讀不好沒有關係，國中畢業學個一技之長也不錯！」但是，好的職業學校錄取分數普遍不低……
這一切又回到原點！

「教改」改來改去有什麼不同？有時覺得它只是換湯不換藥，利用文字遊戲來搞死身處第一線的老師。
真正在現場認真教學的老師，哪一個不是由衷希望學生能夠在真實生活中學以致用。
心疼天生不擅長考試的孩子！他們的光芒被不適合他們的制度給遮蔽，台灣教育制度：號稱入學管道很多元，成績不好還是夢難圓！

老師、家長要發現孩子的亮點，引導他們發現各種未來的可能性！

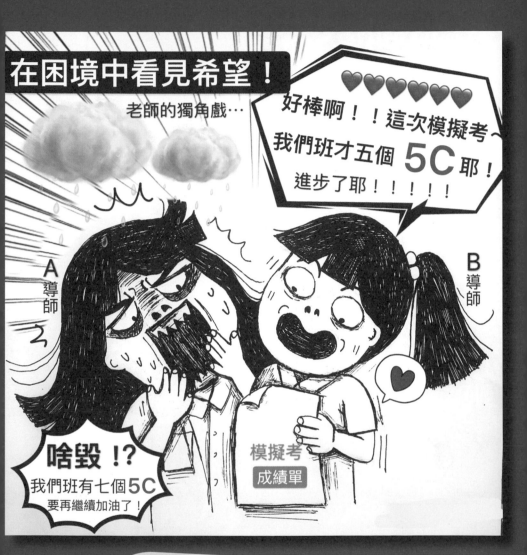

在困境中看見希望！

老師的獨角戲…

好棒啊！！這次模擬考
我們班才五個 5C 耶！
進步了耶！！！！！

A導師

B導師

�毀！？
我們班有七個5C
要再繼續加油了！

模擬考
成績單

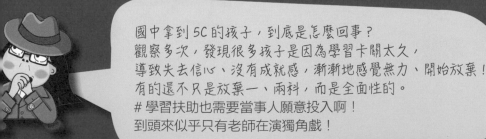

國中拿到5C的孩子，到底是怎麼回事？
觀察多次，發現很多孩子是因為學習卡關太久，
導致失去信心、沒有成就感，漸漸地感覺無力、開始放棄！
有的還不只是放棄一、兩科，而是全面性的。
#學習扶助也需要當事人願意投入啊！
到頭來似乎只有老師在演獨角戲！

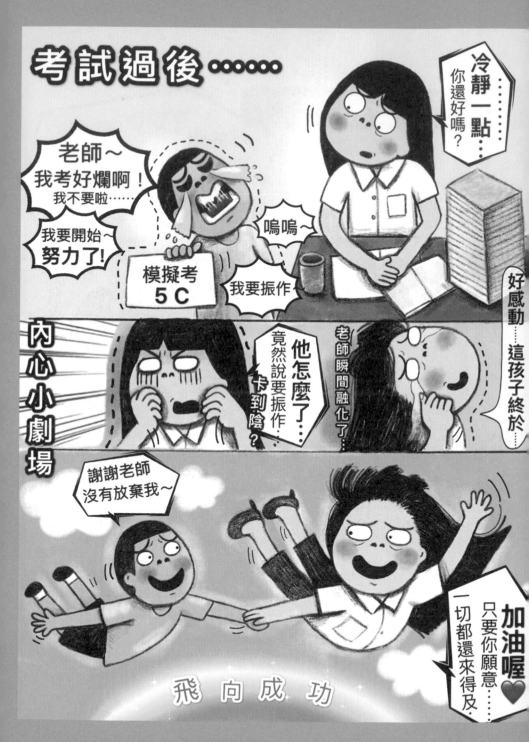

88

國三模擬考後，有些孩子依舊心如止水，沒有受到太大的打擊。
有些孩子則想要力挽狂瀾，開始振作努力讀書！
班上有一個孩子要我相信他，說他會努力給我看，說他一定會進步！
看他認真的表情，我差點淚流滿面，那一瞬間我真的相信他是真心的！
就算是美麗的謊言，我還是會選擇相信！
但……
如果同樣的話，從同一個人嘴裡出現第 N 次，那一切都是夢了，
一切只是空談！

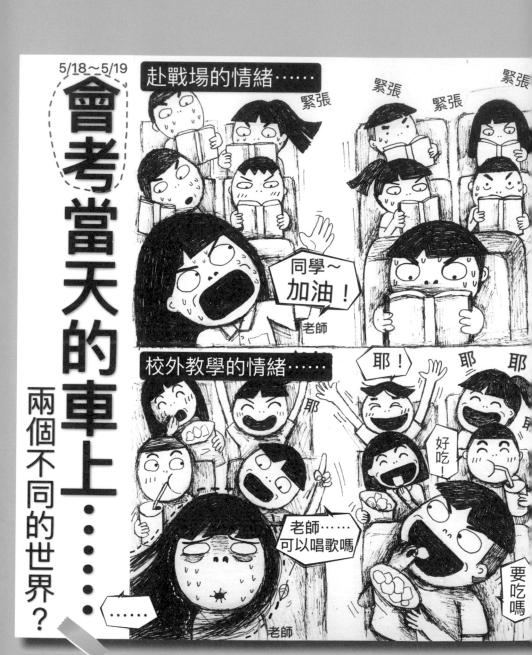

東山飄雨西山晴，同樣世間兩樣情。
後來發現，其實不論大小考，最緊張的永遠是老師！

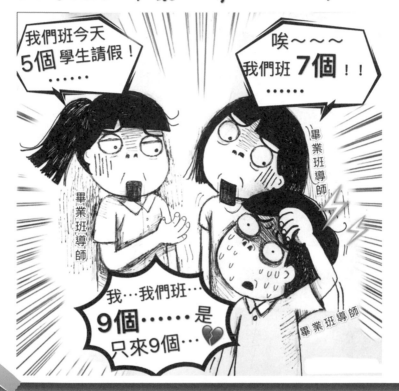

這樣的制度，長官們，您們不覺得哪裡有問題嗎？
家長把學校當成是廉價安親班，讓小孩想來就來，想請假就請假，
導師每天忙於追查真相，確認學生請假是否經過家長同意？
即便學生來了，要不晚到（遲到個1、2節），
要不早退（就是來上個2節，又要請假回家），
這時老師又要再一次跟家長確認後才敢放人！
真心希望，不如乾脆早點舉辦畢業典禮，
讓學生、家長都可以及早規劃。

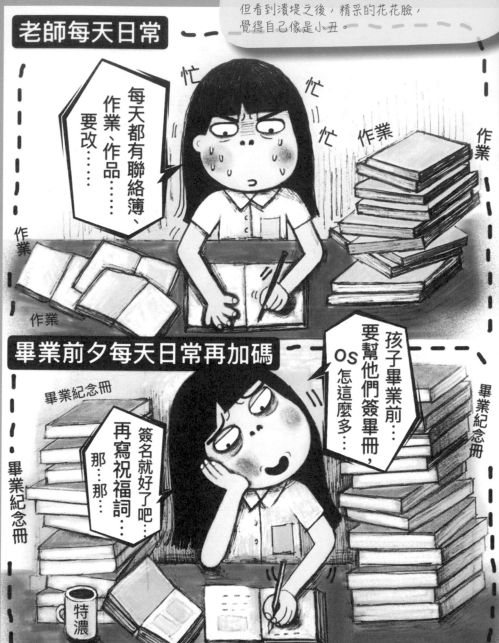

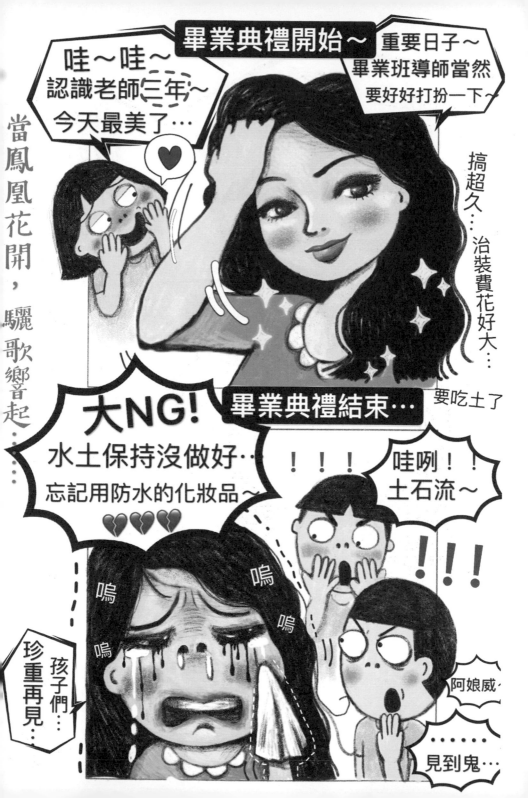

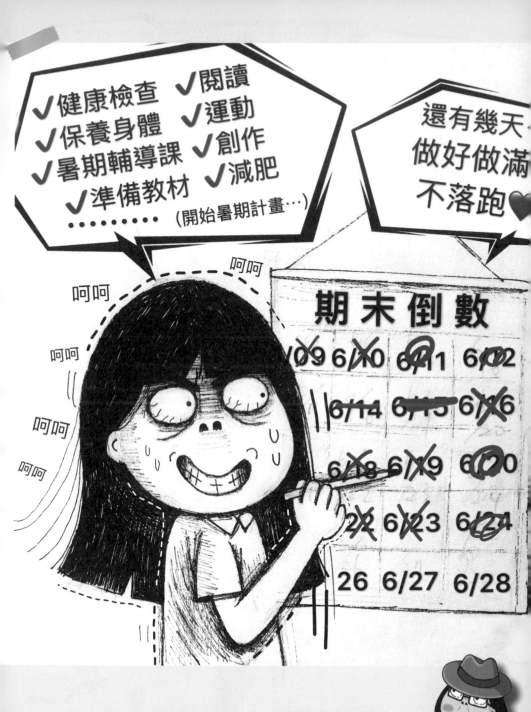

放假前，用歡愉、亢奮的心情寫下我的暑假清單，
然後把它神聖的收好，期許自己可以一一完成。

94

期末換辦公室、換教室……

該丟的就不要留戀，全部更新…
繼續下一個新的循環！

每年老師會因為學生換教室而必須跟著換辦公室，面對這麼多雜七雜八的東西，我好想直接放一把火燒了！

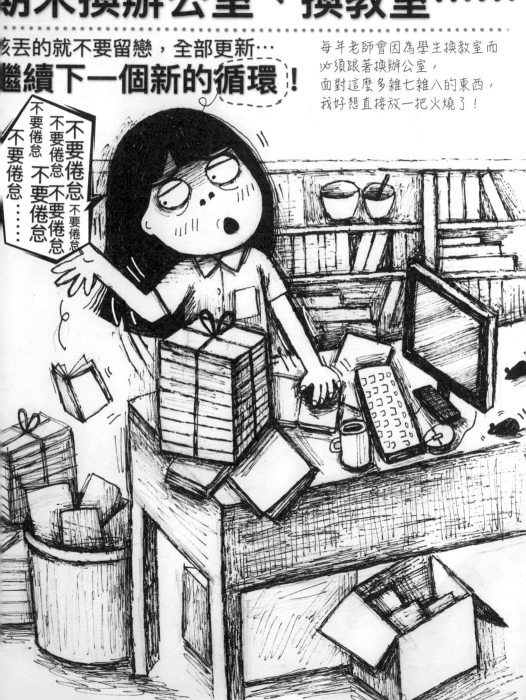

不要倦怠 不要倦怠 不要倦怠 不要倦怠 不要倦怠 不要倦怠 不要倦怠 不要倦怠 不要倦怠……

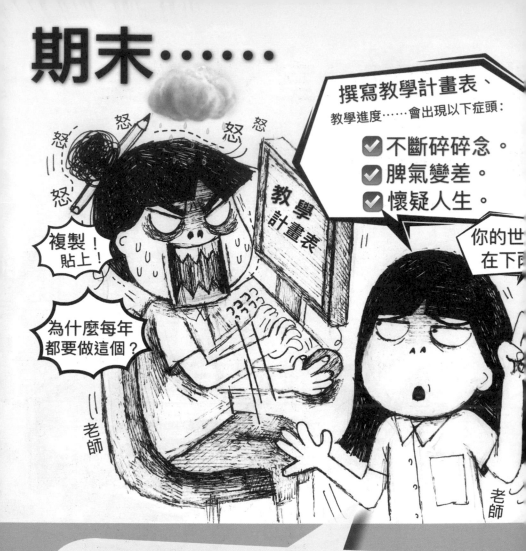

每年都要寫教學計畫表、教學進度，
對我來說，寫這些只是在訓練眼力、練習文書處理的複製與貼上，
我不覺得寫這些會讓教學變得更好，就像有些評鑑一樣，
並不能真正幫助學校進步！

我們的青春歲月難道不能浪費在更美好的地方上嗎？
教學組辛苦了，還得花很多時間將全校的計畫、進度表再做檢查與統整！
行政減量／評鑑減量，回歸正常化教學，還要等多久？

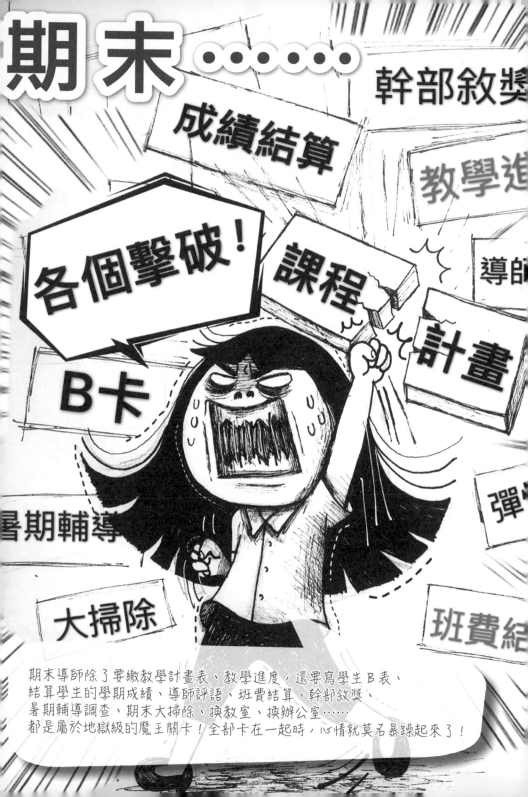

期末導師除了要繳教學計畫表、教學進度，還要寫學生B表、結算學生的學期成績、導師評語、班費結算、幹部敘獎、暑期輔導調查、期末大掃除、換教室、換辦公室……都是屬於地獄級的魔王關卡！全部卡在一起時，心情就莫名暴躁起來了！

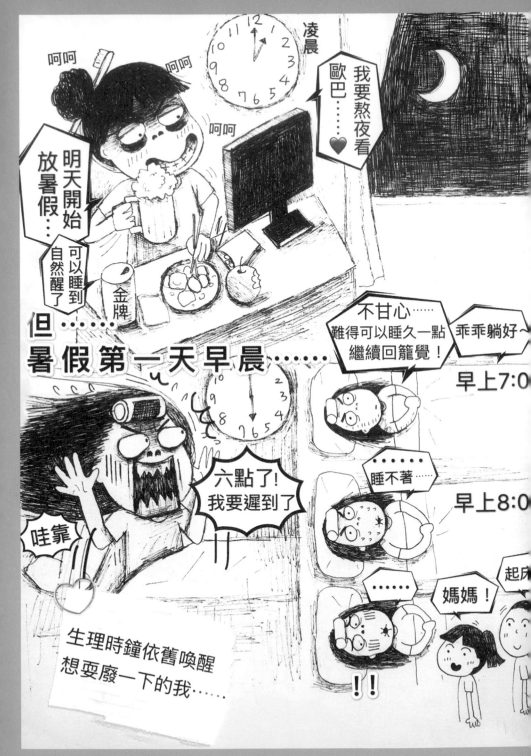

「老師媽媽」在暑假期間終於可以好好陪伴自己的小孩，
但卻常常「時空與角色混亂」，「教室」、「家裡」傻傻分不清楚，
有時接到家裡電話還會大喊：「導師室，您好！」

總覺得別人的孩子比較好教，因為一切都是老師說的算！
我可以體會家長期待開學的心情了！

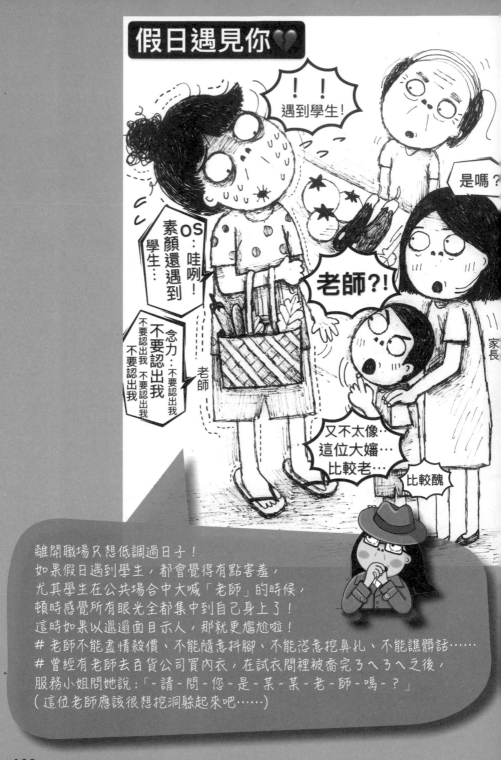

離開職場只想低調過日子！
如果假日遇到學生，都會覺得有點害羞，
尤其學生在公共場合中大喊「老師」的時候，
頓時感覺所有眼光全都集中到自己身上了！
這時如果以邋遢面目示人，那就更尷尬啦！
老師不能盡情殺價、不能隨意抖腳、不能恣意挖鼻孔、不能講髒話……
曾經有老師去百貨公司買內衣，在試衣間裡被矯完ㄋㄟㄋㄟ之後，
服務小姐問她說：「～請～問～您～是～某～某～老～師～嗎～？」
（這位老師應該很想挖洞躲起來吧……）

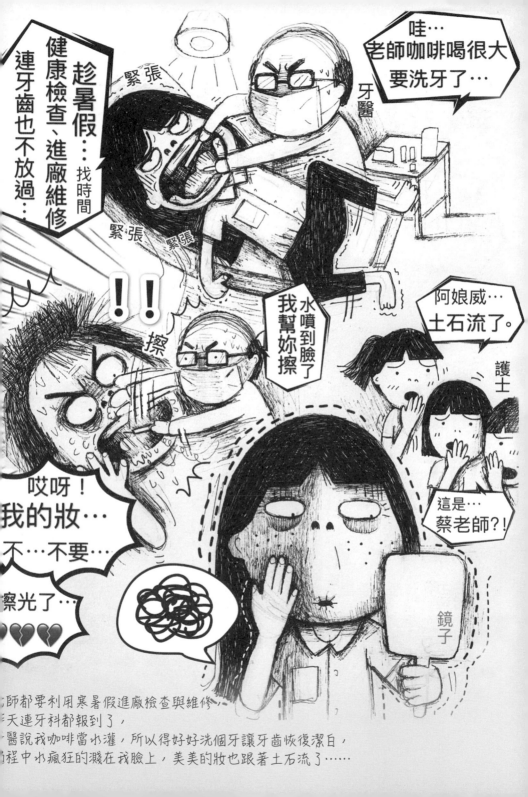

趁暑假…找時間
健康檢查、進廠維修
連牙齒也不放過…

緊張

牙醫

哇…
老師咖啡喝很大
要洗牙了…

緊張 緊張

！！

擦

我幫妳擦
水噴到臉了

阿娘威…
土石流了。

護士

這是…
蔡老師？！

哎呀！
我的妝…
不…不要…
擦光了…
💔💔💔

鏡子

師都要利用寒暑假進廠檢查與維修
天連牙科都報到了，
醫說我咖啡當水灌，所以得好好洗個牙讓牙齒恢復潔白，
程中水瘋狂的濺在我臉上，美美的妝也跟著土石流了……

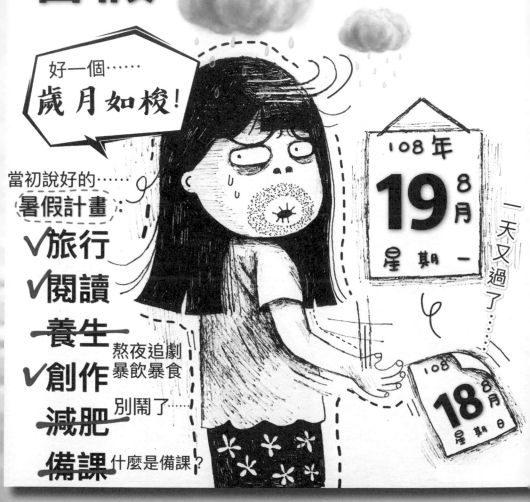

才剛計畫暑假要如何精采的過，卻抵不過一個歲月如梭！
過了一個暑假，我的腦子已經徹底初始化了，
孩子們的名字已經模糊……
#同學，你哪位？

「開學前剪剪頭髮」成為我每年開學前不可或缺的儀式，
剪頭髮最好的時機是在開學前一週，
不然開始上班就一臉浩呆……好悲劇！
開學前的焦慮是必須經歷的！
配合這陣子流行的「晶晶體」，把開學這檔悶事變詼諧些了！

這一位teacher表示：

我已經ready了，我不afraid開學！

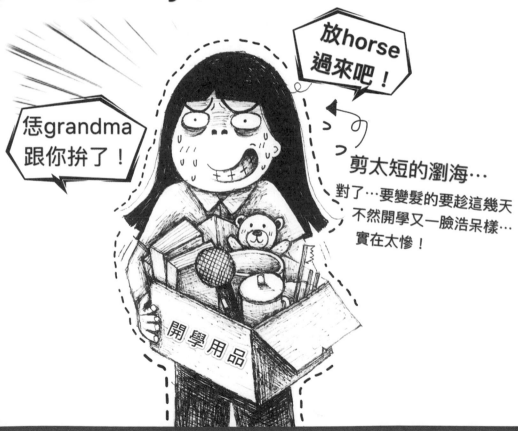

調整生理時鐘……

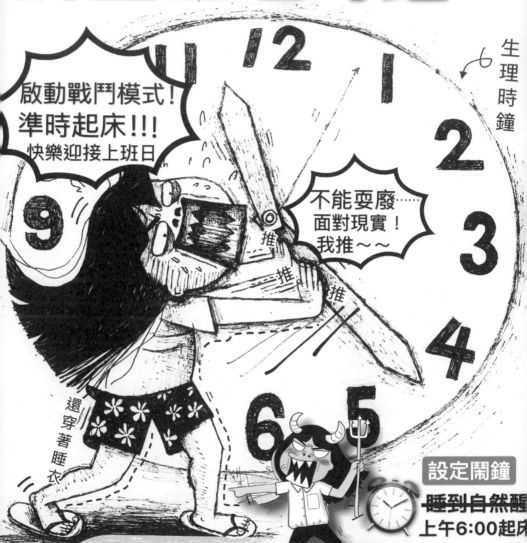

沒錯，這就是傳說中的「開學症候群」！
諸如會產生焦慮、怨念深、加上常有頭痛、睡眠不穩的情形。
開學前一晚就算是早早上床躺著，無論如何就是輾轉難眠！
怕自己睡過頭所以設定很多個鬧鐘，但往往在鬧鐘響之前就會起床，
上班時精神仍處於放假模式，有如喪屍！

開學前一晚……

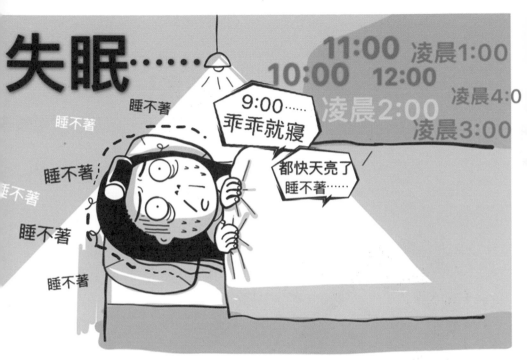

隔天早上……！！

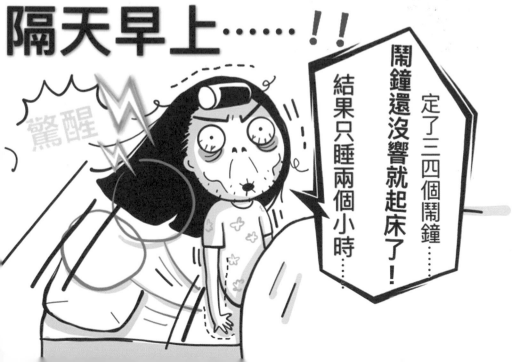

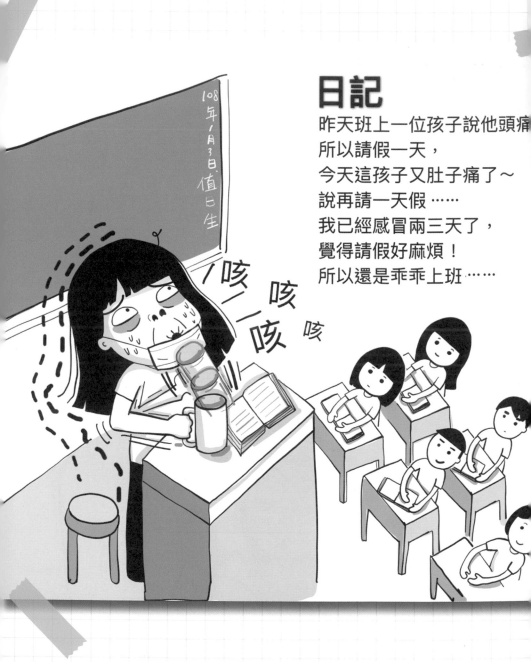

日記

昨天班上一位孩子說他頭痛
所以請假一天，
今天這孩子又肚子痛了～
說再請一天假⋯⋯
我已經感冒兩三天了，
覺得請假好麻煩！
所以還是乖乖上班⋯⋯

日記

班上有一個讓我很頭痛的小朋友，
每天問題多多、又老是狀況外，
我80%的精力都放他身上了……
但……只要他有一點點小進步，
我就會感到特別的高興！

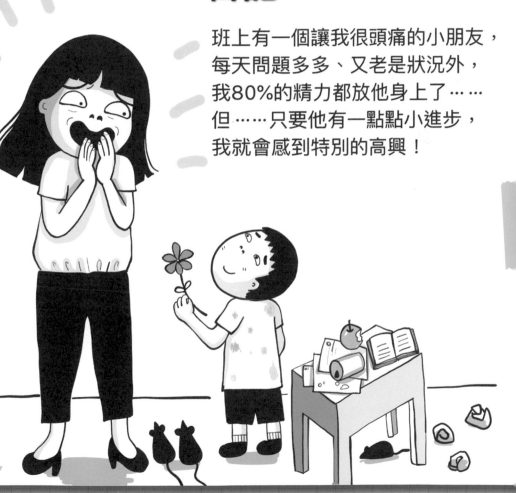

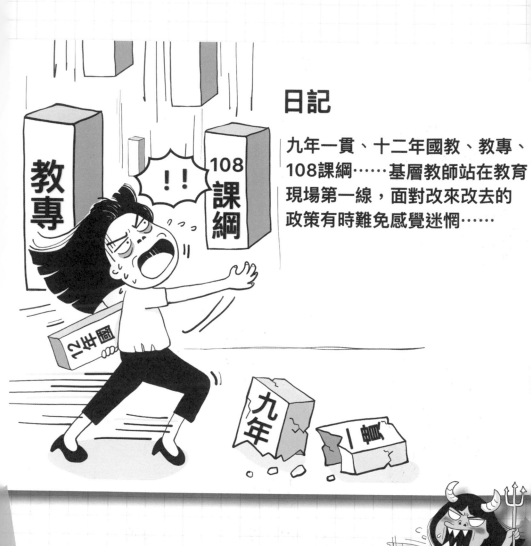

日記

九年一貫、十二年國教、教專、108課綱……基層教師站在教育現場第一線，面對改來改去的政策有時難免感覺迷惘……

老師：
我家孩子昨天
沒有回家……
你知道他去哪裡嗎？

老師：
不好意思……
請問什麼時候開學？
家長快要撐不下去了……

老師：
我家孩子每天
只會玩手機……
講都講不聽！
開學你要罵他啦

日記

不是……
已經寒假了嗎？

老師：
請教一下……
那個寒假作業
第三頁第八題
要怎麼寫呢？

老師：
快過年了～
你要一起團購
年菜嗎？

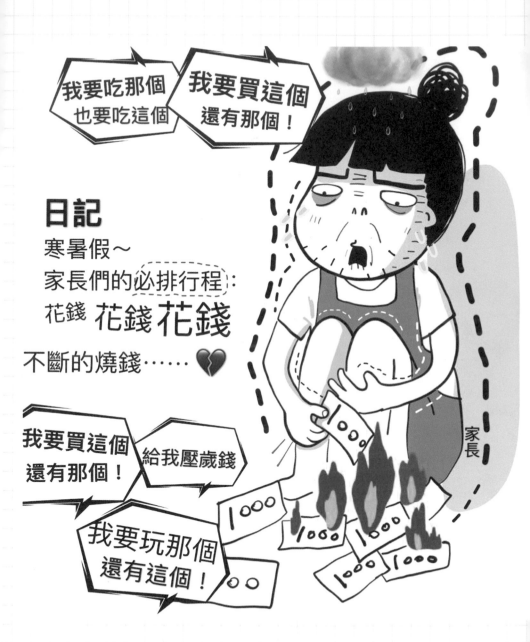

日記

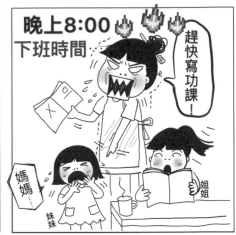

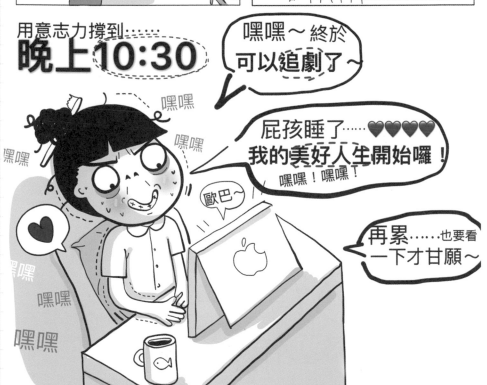

日記

今天收到一位轉學生～
這讓我聯想到抽鬼牌遊戲～
好壞一切看運氣～還有緣分..

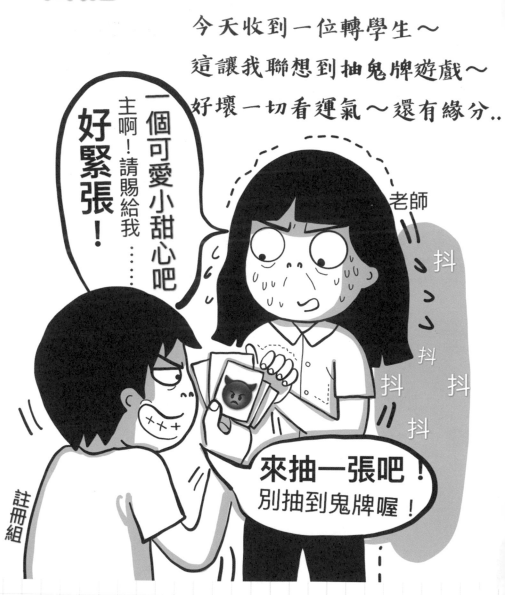

日記

今天國三模擬考，聽到一個孩子說：「昨晚打電動熬夜，因為今天考試可以補眠。」

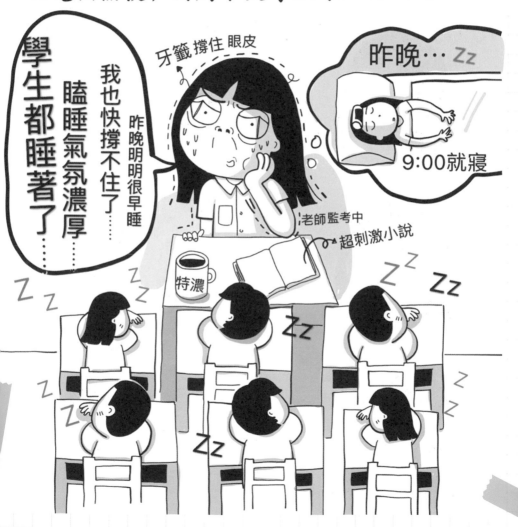

今天我有「卑微」的感覺……
對於我的工作……

10:00

……好

又來了！

通話中～

有沒有還在痛…
我女兒的眼睛
老師妳去幫我看

13:00

！！

又是…超額！

我被超額？
你被超額？
他被超額？
誰被超額？

15:00

目睹……

！！

師長

我孩子上課睡覺！你為什麼要叫醒他！

不讓他睡！為何…

家長
衝來學校的

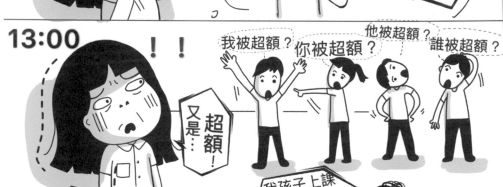

114

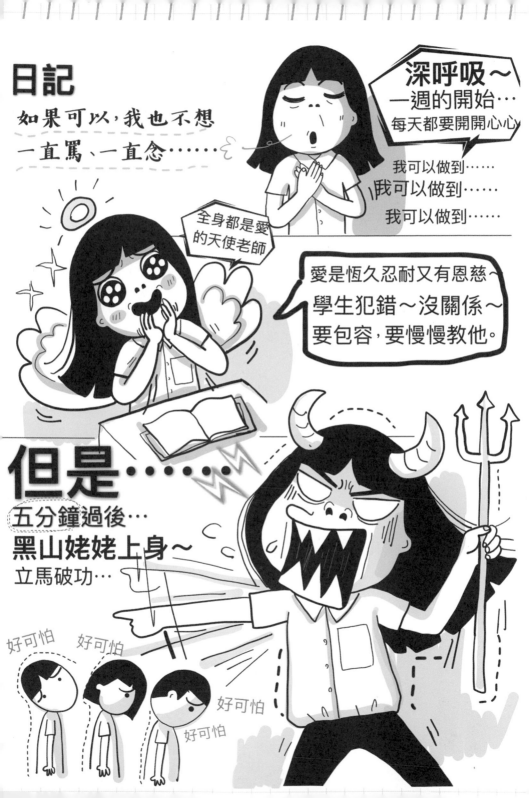

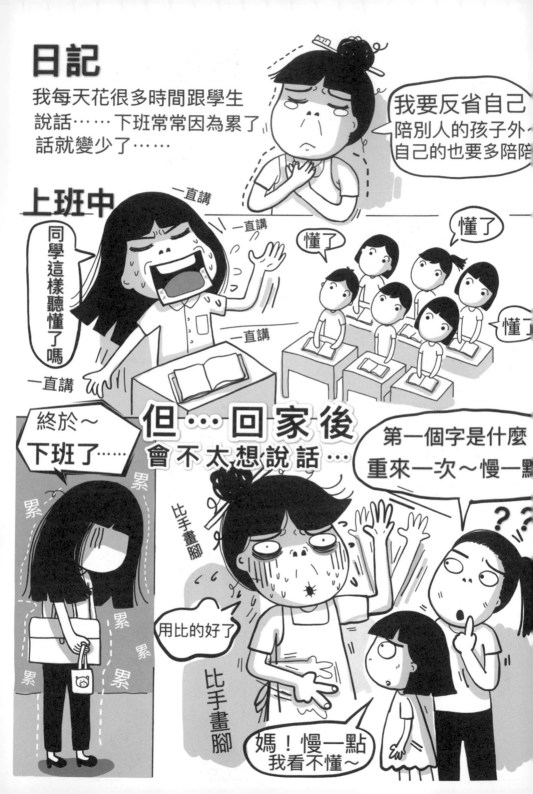

日記

冰塊：「你為何只會躲在下面？」
珍珠：「你永遠不懂我的沉重……」

珍珠奶茶

冰塊

珍珠

喝珍珠奶茶有感……

教師的舞台越來越小
有些誤解與不友善
讓人感到無力與迷惘……
不就是……
　照著遊戲規則，然後
帶好每個孩子……

只是喝珍奶，有必要如此感傷？

117

Chap 11

學生、家長真有料！

❤ 孩子，你哪型？

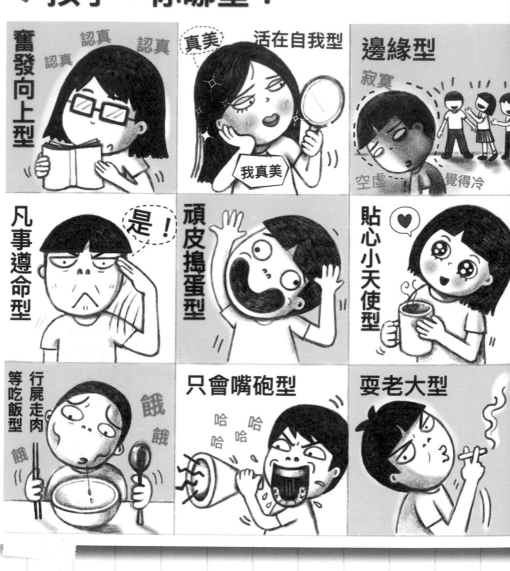

26

星期五

<table>
<tr><td rowspan="1">家長
簽名</td><td>今日功課・明天攜帶物品</td></tr>
</table>

老師碎碎念：

希望我班級的組成是：60% 奮發向上型 +30% 貼心小天使型 +10% 凡事遵命型，但實際上我的學生成員是：30% 頑皮搗蛋型 +30% 只會嘴炮型 +10% 等吃飯型 +5% 耍老大型 +5% 邊緣型 +20% 活在自我型……

不過不管是什麼型，老師還是會找出你們的亮點喔！
孩子你是哪一型？

教師簽名

女孩說：
我要美美的～
開始學化妝囉♥

超夯必備：
大紅口紅 ✓
特白粉底 ✓
蓬鬆瀏海 ✓

教師
簽名

人家…♥♥
想要看起來～
更漂亮嘛！

學生

看到國中生化妝會特別有感，其實青春的肉體「天然的尚好」，
不必塗塗抹抹就可以散發出魅力。
且化妝技術需要長時間的經驗累積，切記注意美感、均勻與對稱，
不是每個人都適合韓系大白臉配大紅嘴喔！
卸妝更要注意！不然讓劣質的化妝品傷害到皮膚就更得不償失了！

28
星期二

老師良心建議：

粉底：比原膚色略亮白即可

清爽　不刺激
含防曬係數

原本膚色

適合膚色

阿飄膚色

眉毛：
眉頭較淡逐漸變深

眉頭

眉尾

唇彩：

滋潤
有精神

原本唇色

適合唇色

血盆大口

卸妝：化妝簡單卸妝難

清潔乾淨
最重要

 卸皮膚

 卸眼唇

為什麼大家都不喜歡我⋯⋯

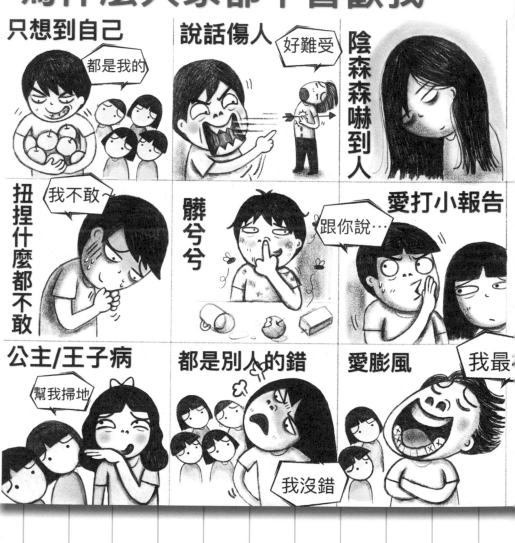

只想到自己 — 都是我的

說話傷人 — 好難受

陰森森嚇到人

扭捏什麼都不敢 — 我不敢

髒兮兮

愛打小報告 — 跟你說⋯

公主/王子病 — 幫我掃地

都是別人的錯 — 我沒錯

愛膨風 — 我最

合作「ㄏㄜˊㄗㄨㄛˋ」

30
星期五

家長簽名

今日功課‧明天攜帶物品

教師簽名

老師碎碎念：

常有孩子哭哭啼啼的跑來告訴我，說班上總是有同學欺負、討厭他……
有時候不難發現，這些孩子本身就具有一些讓人很「倒彈」的特質，
比如自私、公主病、懦弱、骯髒等，但當事人卻往往沒有察覺！
冰凍三尺非一日之寒！
殊不知這些個性的養成是經過多少歲月累積而成的！
遇到這樣的事發生，學校師長除了不捨、得立即處理外，
這一切都更能彰顯出家庭教育的重要性！
因為孩子與原生家庭互動最為頻繁、影響力也最深遠，
對外界展現的性格，皆來自於家庭的塑造與父母之間的關係。

那一年我們一起帶來學校的寵物

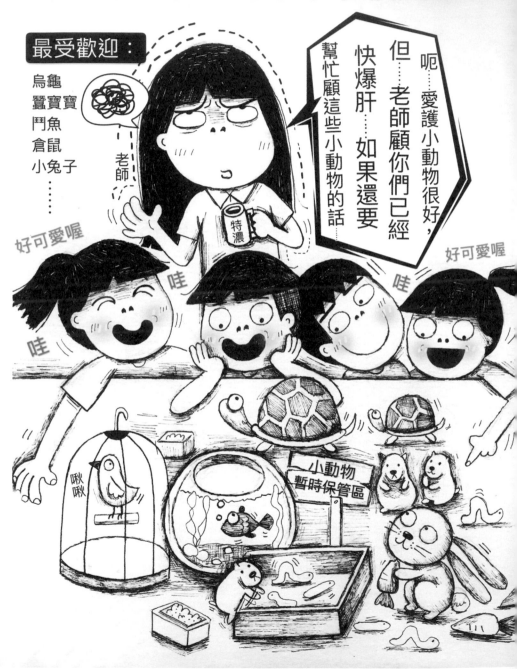

關
懷
《ㄨㄢ ㄏㄨㄞˊ

3
星期一

家長
簽名

今日功課・明天攜帶物品

教師
簽名

老師碎碎念：

許多學生都有飼養小動物的經驗，
但有的養了一陣子後開始沒耐心，開始出現「棄養」的行為，
這種輕視生命的觀念，真的很需要引導改善。

將毛絨絨的、可愛溫馴的小動物帶進班上，孩子們一定非常興奮，
但為師的常常會覺得很困擾耶……
一方面怕小動物會被調皮的屁孩蹂躪傷害、擔心小動物會影響上課秩序、
有沒有傳染病？會不會咬人？
呃～所以還是希望孩子不要把牠們帶來學校好了！
教會孩子愛動物讓生命更有感！
要照顧小動物前要先學會照顧自己喔！

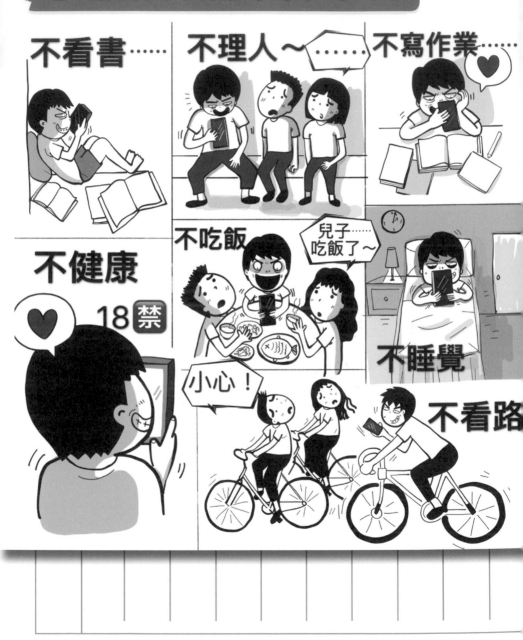

孩子……

如果減少使用手機的時間‥‥

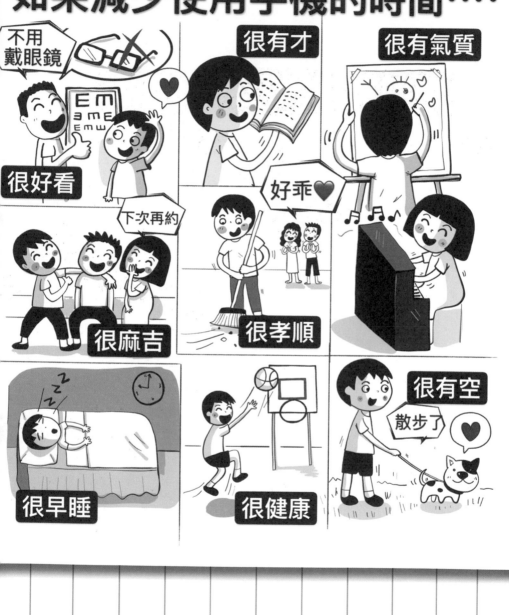

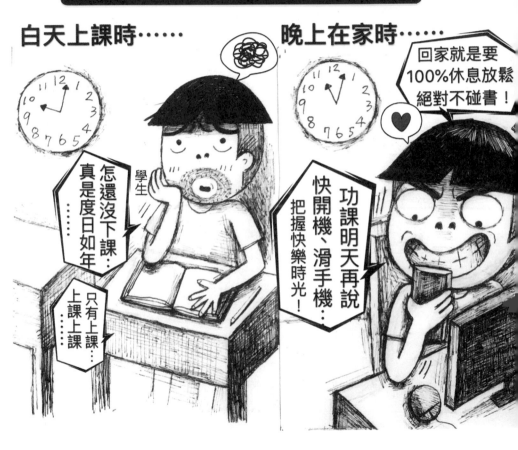

做到真正的「公私分明」

家長
簽名

今日功課 ‧ 明天攜帶物品

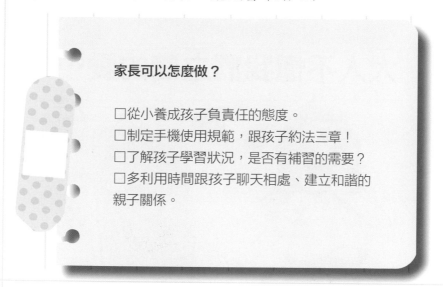

家長可以怎麼做？

□從小養成孩子負責任的態度。
□制定手機使用規範，跟孩子約法三章！
□了解孩子學習狀況，是否有補習的需要？
□多利用時間跟孩子聊天相處、建立和諧的
　親子關係。

教師
簽名

老師碎碎念：

現代很多孩子很過勞，放學還要趕場補習或學才藝，
回到家通常已經很晚了，卻還得完成當天的功課才可以休息，
有時候我會懷疑，這樣對他們的學習真的有幫助嗎？
過度的學科填鴨有時間能讓他們消化？
不過……
當然也有不同世界的孩子，他們回到家完全不會拿書出來看，
甚至連作業都是隔天到學校再趕！
把時間都放在玩手機、打電動上面，
然後隔天再到學校補眠……

新世代的少男少女們常常會透過網路平台認識新朋友，
「網戀」更是十分普及！
但……對於那種看得到卻又觸不到的感覺真的好不踏實啊，
眼見都未必是真，又怎能只得空幻的虛擬世界呢？
或許……
不是愛上了對方，而是愛上了戀愛的感覺。
#請注意網路陷阱！

家長 簽名

大人不懂我們之間的愛……

關於網戀 只要有智慧型手機就可以談戀愛
只需網路聊天就可以變情侶
只要螢幕畫面不用真實陪伴

發現現在孩子慶生方式好特別啊！
有一種玩法讓我怵目驚心，
他們會先用保鮮膜固定壽星手腳（有的還直接把身體固定在樹上、椅子上…
再把刮鬍泡塗滿壽星的臉或身體……然後大家一起笑得好開心！
呵呵……我還是比較喜歡以前那吃吃蛋糕、寫小卡片、做小禮物……
的純真年代！

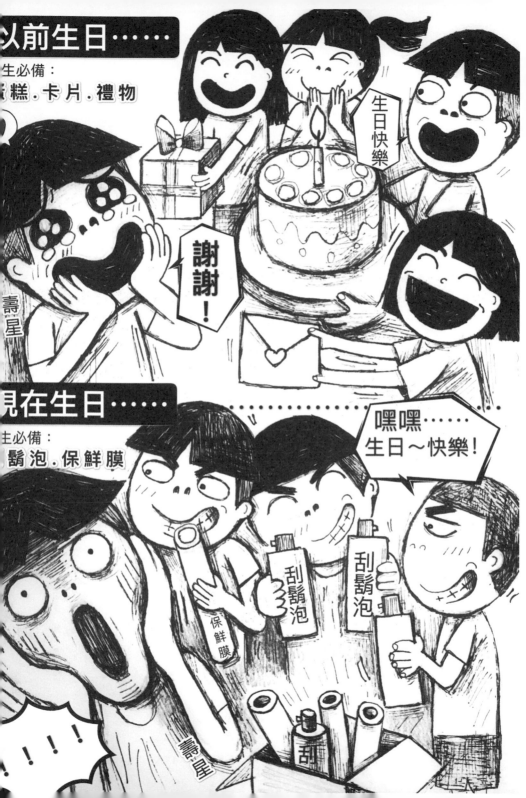

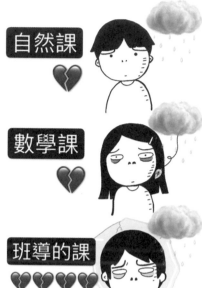

自然課
💔

數學課
💔

班導的課
💔💔💔💔
💔💔💔💔
💔💔💔💔

日記

曾經改到一本聯絡簿上頭寫著：
「下雨了⋯⋯ 今天的體育課泡湯了⋯⋯
我覺得我的人生已經變成黑白的⋯⋯」
我們班只愛上體育課的孩子大約有
六七成⋯⋯這個課程對國中生來說很重
要，因為它可以健身、練腹肌、瘦身、
飆球技耍帥、小團體八卦、小情侶聊天

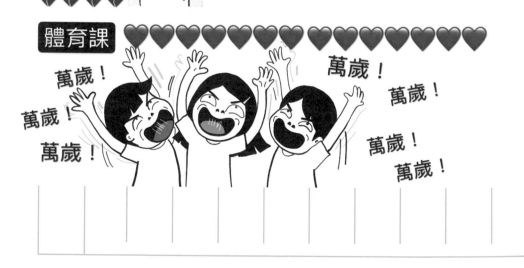

體育課 ❤️❤️❤️❤️❤️❤️❤️ ❤️❤️❤️❤️❤️❤️❤️

萬歲！
萬歲！
萬歲！
萬歲！
萬歲！
萬歲！
萬歲！
萬歲！

尊重

ㄗㄨㄣ ㄔㄨㄥ

呼喚老師的NG方法

#請不要用戳的

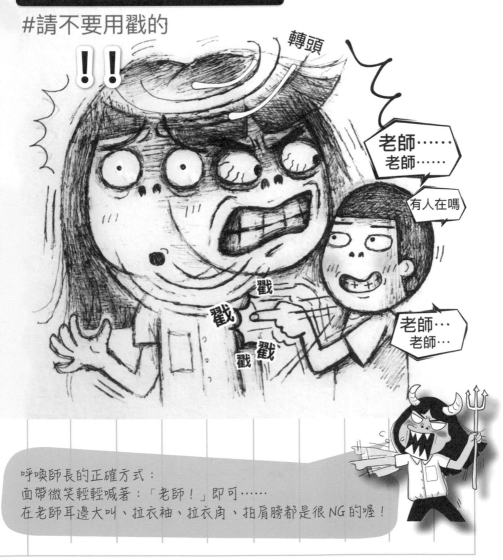

轉頭

！！

老師……
老師……

有人在嗎

老師…
老師…

戳
戳
戳
戳

呼喚師長的正確方式：
面帶微笑輕輕喊著：「老師！」即可……
在老師耳邊大叫、拉衣袖、拉衣角、拍肩膀都是很 NG 的喔！

防人之心不可無！

壞人

我用假身分透過網路來欺騙
這些未成年少女，利用她們
想要瘦身、豐胸…
或對兩性的好奇心
誘騙她們拍攝

裸照！

我的網友說：
只要給他看我沒穿衣服的
照片，他會教我如何變瘦、
胸部變大！
還會告訴我很多我好奇
的事！他有答應我
照片不會給別人看……

马赛克

關懷 《ㄍㄨㄢ ㄏㄨㄞˊ》

4
星期二

簽名 家長

今日功課‧明天攜帶物品

要如何預防呢？

預防網路詐騙，家長可以協助青少年安全上網方法：
1、申請上網時間管理服務，避免孩子過度使用電腦、沉迷網路遊戲。
2、申請色情守門員，可以防堵有害資訊，拒絕不良網站。
3、隨時留意孩子使用網路情形，教導孩子了解網路上存在的危險。
4、陪伴孩子一起面對被網路詐騙的不愉快經驗。
5、家長以身作則，正確使用網路。

簽名 教師

老師碎碎念：

儘管學校不斷向學生宣導網路上充斥各種潛藏的危險，
但還是有不少青少年成天追逐、沉迷於網路世界。
網路成癮的原因很複雜，根據調查「網路交友」居首位，其次為「玩電腦遊戲」、「蒐集資訊」、「網路購物」等，也有青少年目的是為了「觀看色情網站」。
科技時代的進步，3C產品推陳出新，很多孩子因為玩線上遊戲而認識陌生網友，或連結到許多不知名的網站，他們利用孩子對於網路世界缺乏警覺性來進行詐騙，甚至有女孩被不肖網友誘拐詐騙拍攝裸露私密照片。
提醒家中有孩子的父母親，應多留意孩子上網的行為，並提醒相關網路詐騙的手法，避免自己的小孩因涉世未深，成為詐騙集團眼中的肥羊！

作弊？

平時擺爛不思努力，
考試只能坐以待斃！

把錯的改成對的⋯⋯

左右對照法

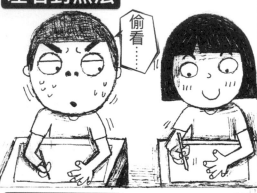

偷看⋯⋯

移花接木法

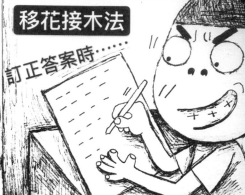

訂正答案時⋯⋯

前後呼應法

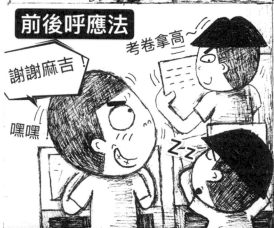

考卷拿高～

謝謝麻吉！

嘿嘿！

偷窺寶典法

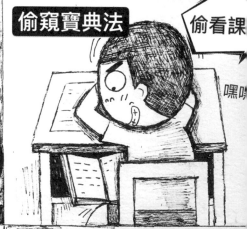

偷看課

嘿嘿

暗度陳倉法

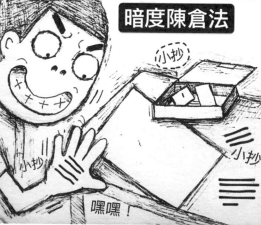

小抄

小抄

小抄

嘿嘿！

運用科技法

上網查答案

責任（ㄗㄜˊ ㄖㄣˋ）

25
星期一

今（ㄐㄧㄣ）日（ㄖˋ）功（ㄍㄨㄥ）課（ㄎㄜˋ）・明（ㄇㄧㄥˊ）天（ㄊㄧㄢ）攜（ㄒㄧ）帶（ㄉㄞˋ）物（ㄨˋ）品（ㄆㄧㄣˇ）

老（ㄌㄠˇ）師（ㄕ）碎（ㄙㄨㄟˋ）碎（ㄙㄨㄟˋ）念（ㄋㄧㄢˋ）：

平時擺爛不思努力，考試只能坐以待斃！
孩子，別拿「成績不代表一切」來當作不念書的藉口！
真正勤奮努力過的人，才有資格說成績不重要喔！
作弊方法很多種，但通往成功的道路只有一種！
考試作弊取得的高分只是一時的，但人的一生卻是無法作弊！

學習誠實面對自己。

面對不同的對象，
孩子會有不同的表現～

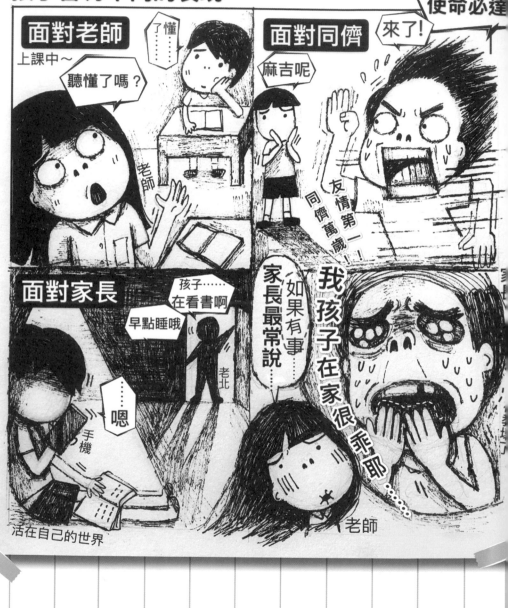

尊重 ㄗㄨㄣ ㄓㄨㄥˋ

31

星期五

家長怎麼做呢？

1 · 認真傾聽：當孩子打開話匣子開始跟你說話時，家長要多傾聽不要直接打斷或批判孩子，要讓他們感受到家長的誠意是非常重要的！

2 · 不要遏制孩子的言行：孩子的話語與行為都要給予鼓勵和尊重，因為這都意味著他們已經開始獨立思考，鼓勵孩子才能促進他想表達的意願，但如果發現他的言行出現了問題，可以利用適當的機會慢慢了解、給予正確的引導。

3 · 給孩子解釋的機會：當孩子做錯事情時不要急著訓斥，如果不願意聽孩子解釋，會讓他們變得有話不敢說，漸漸變得不再喜歡跟家人說話了！

4 · 注意說話的語氣：家長平時要注意自己批評孩子的語氣和方式，以防止孩子產生反抗心態，潛意識不再接受你的建議。

老師碎碎念：

孩子在家裡或在學校，有時候會因為面對不同的對象而有不同的表現，
很多家長覺得小朋友在家都乖乖的啊！
怎到學校就不同了？
有些則相反，在家是小霸王，在學校就變得乖巧有禮貌！
所以爸爸媽媽們平常必須多用心觀察孩子，
多與孩子聊聊天、了解他們在學校的狀況喔！

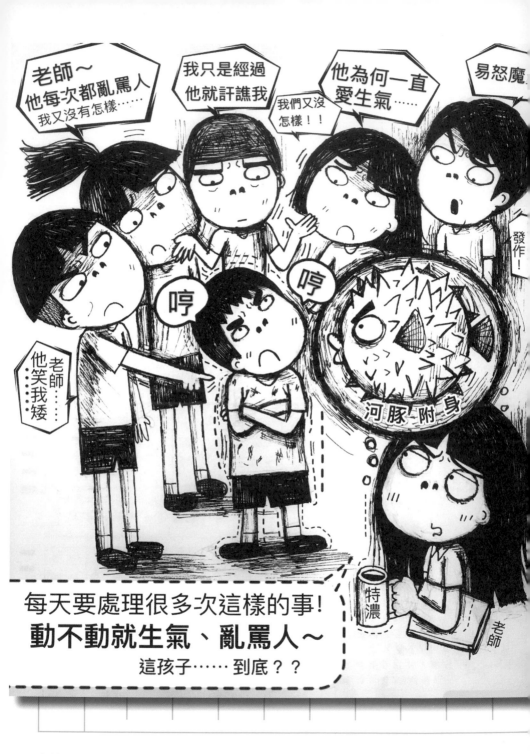

142

合作（ㄏㄜˊ ㄗㄨㄛˋ）

I

星期四

今（ㄐㄧㄣ）日（ㄖˋ）功（ㄍㄨㄥ）課（ㄎㄜˋ）・明（ㄇㄧㄥˊ）天（ㄊㄧㄢ）攜（ㄒㄧ）帶（ㄉㄞˋ）物（ㄨˋ）品（ㄆㄧㄣˇ）

老（ㄌㄠˇ）師（ㄕ）碎（ㄙㄨㄟˋ）碎（ㄙㄨㄟˋ）念（ㄋㄧㄢˋ）：

有些孩子全身都是地雷區，是動不動就會生氣的「烈火性格」！
觀察發現：有可能是因為他們內心潛藏著「自卑、恐懼」等複雜情緒，
害怕自己脆弱的一面被發現，所以常用「生氣」來武裝、包裝……

害怕被看扁，不能先示弱！
越是不安的人，越容易生氣！

孩子，你……踩到老師的底線了……

對老師
比中指

上課睡覺

對老師 **開黃腔**

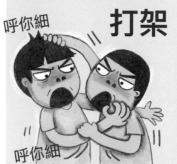
呼你細
打架
呼你細

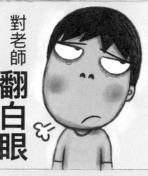
對老師
翻白眼

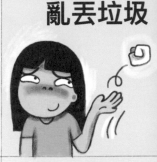
亂丟垃圾

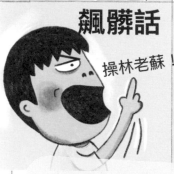
飆髒話
操林老蘇！

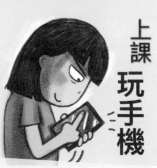
上課
玩手機

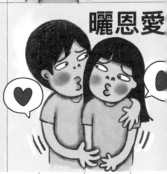
曬恩愛

我深信人與人之間是互相的！
每位老師都在學習了解、接納學生具有的不同特質，當然，
孩子也該懂得尊重師長，
當孩子踩到別人的底線，導致對方理智線斷裂的同時……
這就是「教育」存在的意義。

對我翻白眼是我最無法接受的第一名！
老師的地雷區在哪兒？

144

家長
簽名

今日功課 • 明天攜帶物品

許多學生放學都不把書本帶回家，書包裡頭只放聯絡簿和餐盒。
上課神遊、下課一尾活龍！

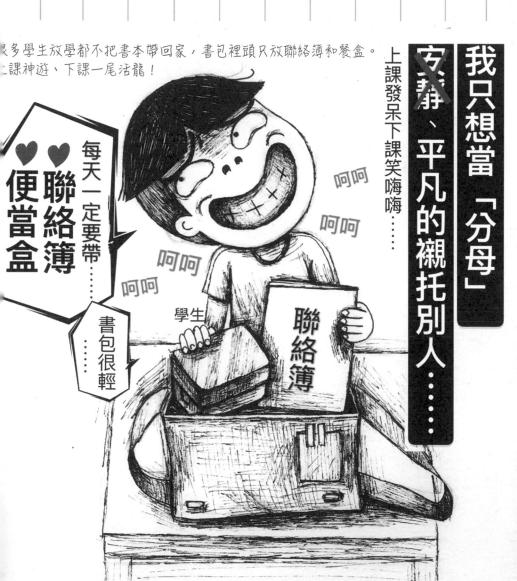

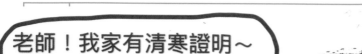

老師！我家有清寒證明～
我阿母說要申請補助！！

……

！！

證明

學生

特濃

名牌錶

名牌鞋

頂級哀鳳

負貧

看他身上的行頭
用得比林老師好…
真的需要補助嗎？

每次遇到這種情況，老師心裡滿是無奈，
扭曲的人性只想著要鑽法律漏洞申請補助金，
而真正需要幫助的人反而咬著牙硬撐。
如果孩子真的需要申請補助來協助他完成學業，
為師的當然義不容辭！
只是曾有幾次讓我很掙扎……

真正的弱勢，有時是處於貧窮邊緣，但卻領不到任何補助的
那些人。

導師與家長通話中…

妳好，是這樣……孩子最近表現不錯進步很多，但是……最近他上課常常趴著睡耶神不太好，他說他玩手機玩到凌晨……所以家長能要多注意喔！還有……他在學校有時候……會欺負同學喔，還有……@$#% @$#%

喔…是喔………

一直講

一直講

一直講

筆記

老師

家長

勤做記錄、整理要跟家長聯絡的「講稿」，
利用沒課空堂撥出去的電話……卻被家長的「喔……是喔！」
給句號了。
齁！人家講這麼久……您好歹也多說幾個字嘛！

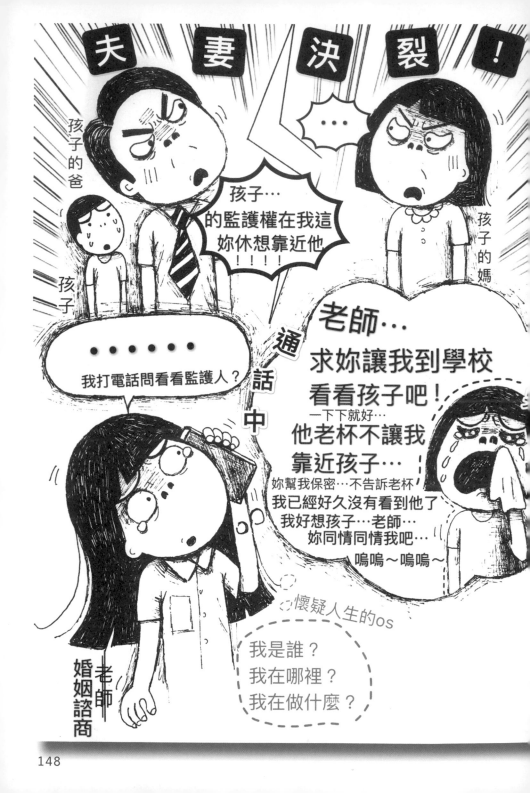

148

關_{ㄍㄨㄢ}懷_{ㄏㄨㄞ}

8
星期三

今_{ㄐㄧㄣ}日_ㄖ功_{ㄍㄨㄥ}課_{ㄎㄜ} • 明_{ㄇㄧㄥ}天_{ㄊㄧㄢ}攜_{ㄒㄧ}帶_{ㄉㄞ}物_ㄨ品_{ㄆㄧㄣ}

教師
簽名

老_{ㄌㄠ}師_ㄕ碎_{ㄙㄨㄟ}碎_{ㄙㄨㄟ}念_{ㄋㄧㄢ}：

夫妻離異，沒有監護權的一方家長想到學校探視孩子，
但擁有監護權的另一方家長卻不答應，
老師於情於理都很難妥適處理，
最令人心疼的是孩子，因為他們是大人之間戰爭的犧牲品！

#很難兼具情理法！
#老師要懂得保護自己，不要一時心軟而越過了法律的界線！

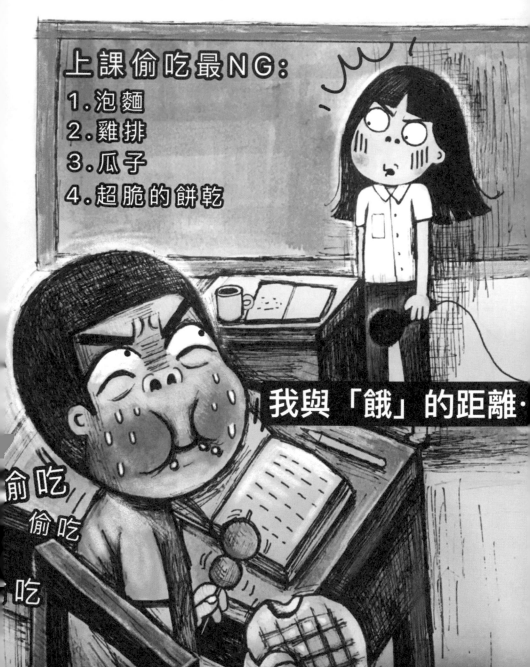

6
星期一

今日功課・明天攜帶物品

中學時期的孩子正處於青春期身體迅速成長的階段，
加上不停持續的運動，他們總是感覺飢腸轆轆，
肚子就像是個無底洞一樣，永遠吃不飽，
所以同學！如果肚子真的餓，你可以舉手告訴老師，
不要再躲在桌底下偷偷摸摸的吃得這麼辛苦了！
雖說「偷吃」的食物格外美味，
你們用書本擋著吃、趁老師轉身寫黑板時吃、
假裝打哈欠把零食藏手中趁機塞進嘴裡、
假借掉文具，蹲在地上或趁彎腰偷吃、
移轉老師注意力，趁機趕快吃、
把食物藏在衣袖中，不知不覺吃下肚⋯⋯
期間伴隨著沒有被發現的欣喜和勝利的滿足感都深深的吸引著你！
然後又得假裝很認真聽課的樣子！
就這麼一口一口的吃到畢業⋯⋯
你忘了？老師有內建頂尖偵測系統，
台下一舉一動通常逃不過為師的法眼！

考場生態百百款……你是哪一款？

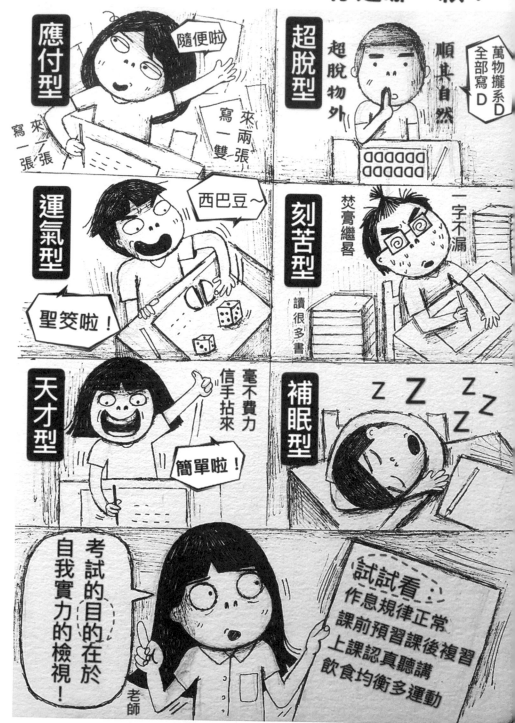

7

星期二

家長
簽名

今日功課・明天攜帶物品

教師
簽名

為什麼要考試？
考試考的不只是孩子的學習能力，還有應對壓力的能力、
時間安排的能力等……
如果可以把每一次考試當作挑戰來認真應對，
克服對考試的焦慮和恐懼，並從中獲得信心，
錯誤中得到經驗且不斷修正，這樣才不失考試的真正意義！
考場生態好幾種，你是哪一種呢？
蔡老師小時候應該是屬於「刻苦型」的考生喔！
老是呆呆的、不知變通的一直背書！非常吃力卻不討好……
最羨慕班上「天才型」的同學了，明明都在玩樂、追星……
成績卻都名列前茅！
這時候都會很想要哆啦Ａ夢的記憶吐司呢！

153

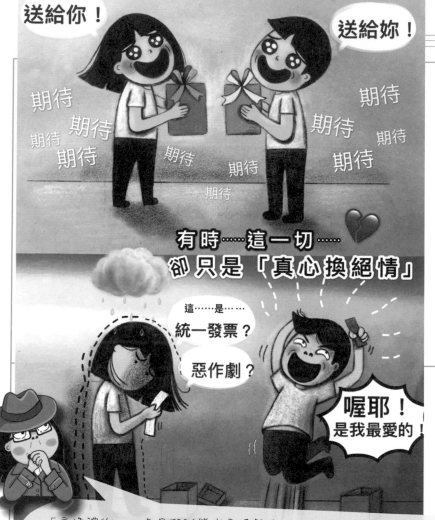

「交換禮物」一直是耶誕節的重頭戲之一！
尤其對學生而言，是讓人興奮且充滿期待的！
我常利用機會先跟他們打個預防針，
告訴他們既然參加了交換禮物的遊戲，就要有心理準備得到的禮物可能不是自己想要的，因為每個人的價值觀不同，有時你認為好的，別人可不見得喜歡或者受用喔，況且，這本來就是一個隱藏著機率概念與風險承擔的遊戲啊，因為我看過孩子拿到交換禮物那失望的表情，
所以現在對於類似這樣的溫馨小活動，我都戰戰兢兢，
深怕一不小心又擦槍走火了！

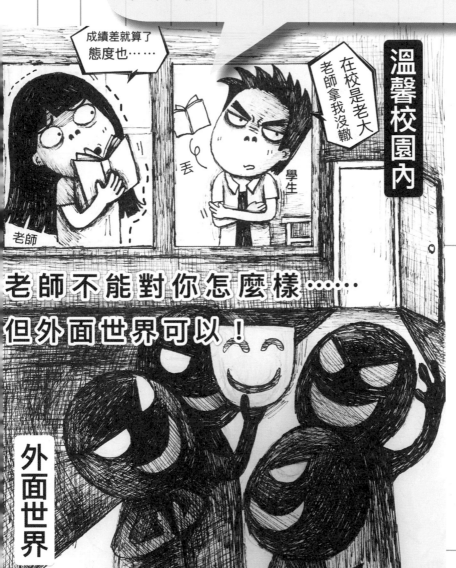

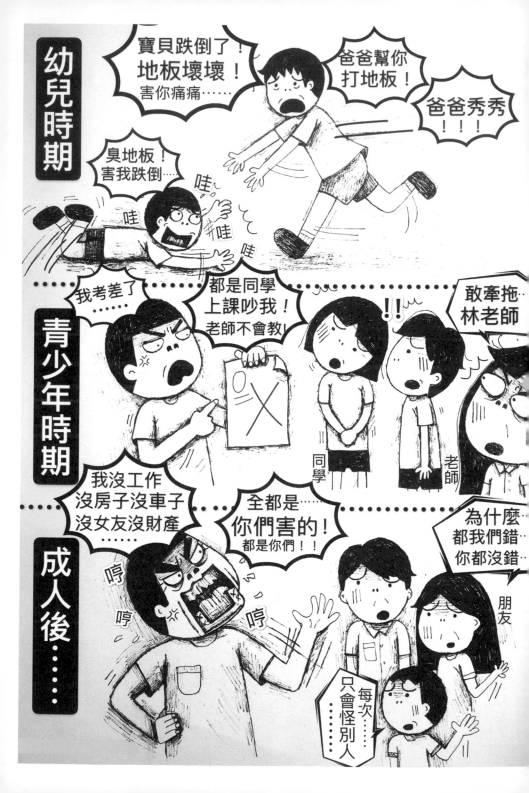

尊重 ㄗㄨㄣ ㄓㄨㄥ

家長 簽名

10
星期五

今日功課・明天攜帶物品

教師 簽名

老師碎碎念：

曾接觸過「凡事只會怪別人」的孩子嗎？
這是屬於一種自我防衛機制，藉由怪罪他人來保護自尊心和自信心。
有些孩子面臨困境，很容易把矛頭指向別人，
他們想要讓對方知道，不是自己沒能力，而是問題都出在別人身上，
這樣才能合理化自己的表現不佳，避免他人看到自己內心的脆弱……
而事實上，此時的孩子是充滿無力感的！

#其實，反省自己比責備他人更需要勇氣喔！

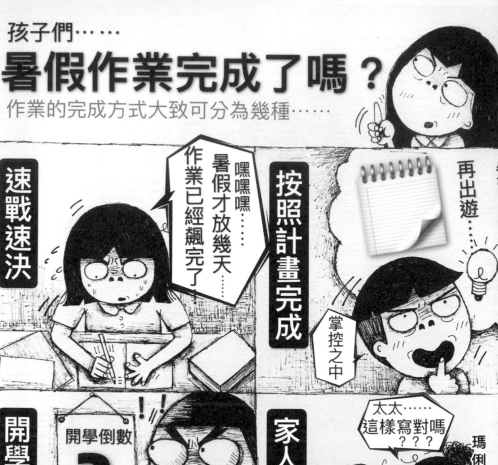

習慣造就性格，而性格決定命運！
面對考試孩子們的心態百百種，今天一位國三孩子跟我說：
「喔耶！等考完我就解脫了！」
但我仔細端詳對方片刻，實在看不出他有考生的樣子耶！
明明是當事人卻很像局外人！

只有老師和家長最緊張。

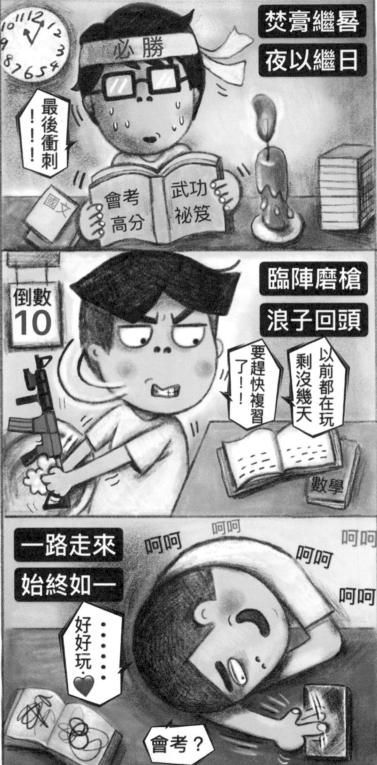

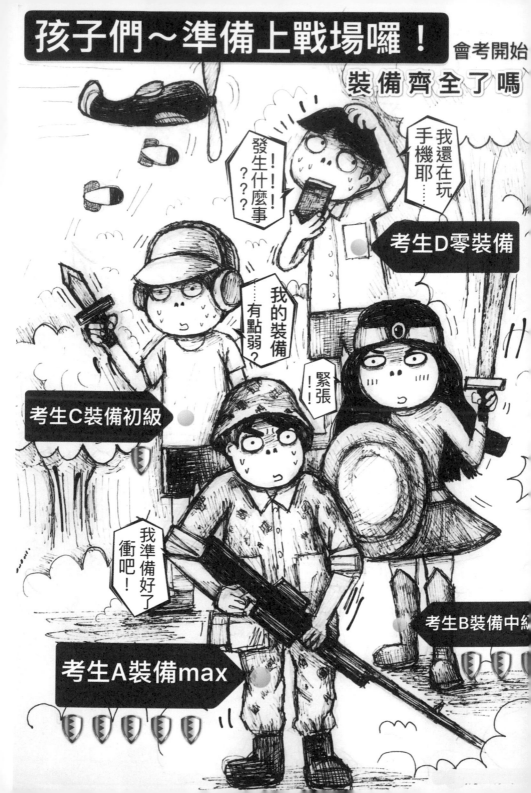

13

星期一

家長簽名 ㄐㄧㄚ ㄓㄤˇ ㄑㄧㄢ ㄇㄧㄥˊ

今日功課・明天攜帶物品 ㄐㄧㄣ ㄖˋ ㄍㄨㄥ ㄎㄜˋ ㄇㄧㄥˊ ㄊㄧㄢ ㄒㄧ ㄉㄞˋ ㄨˋ ㄆㄧㄣˇ

教師簽名 ㄐㄧㄠˋ ㄕ ㄑㄧㄢ ㄇㄧㄥˊ

老師碎碎念： ㄌㄠˇ ㄕ ㄙㄨㄟˋ ㄙㄨㄟˋ ㄋㄧㄢˋ

國三孩子們加油！

#別讓未來的你討厭現在的自己！
我周遭有很多輕裝備甚至是零裝備的孩子，
自我感覺良好，無論老師怎麼勸，他們直接忽略會考將至，
只知道畢業在即！只想著就要解脫……
殊不知，將來得面對的是人生其他更重大的課題。

會考成績出爐！！

幾家歡樂幾家愁……

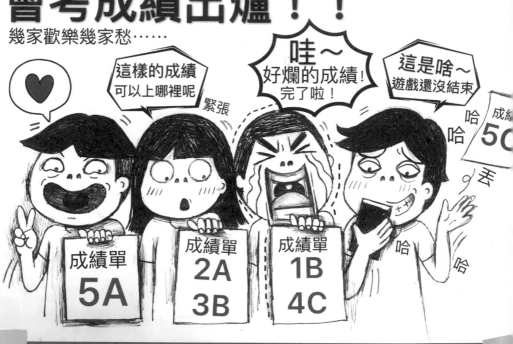

大考放榜後總是幾家歡樂幾家愁！
有的孩子拿到高分，開開心心的挑選學校，
有的悔不當初，卻無法重新再來！
當然……也有一路走來始終如一的完全無感！

責任

15
星期三

簽名 家長

今日功課 ・明天攜帶物品

每次遇到家長堅持要學科成績「真的」很不好的孩子選擇就讀普通高中，
我都會感到心疼！
其實成績後段，選擇自己所愛的科別、職校，更有機會闖出自己的一片天！
此區塊的孩子應該及早探索自己的職涯性向，
家長與孩子要一起面對，幫助孩子發掘自己的強項。

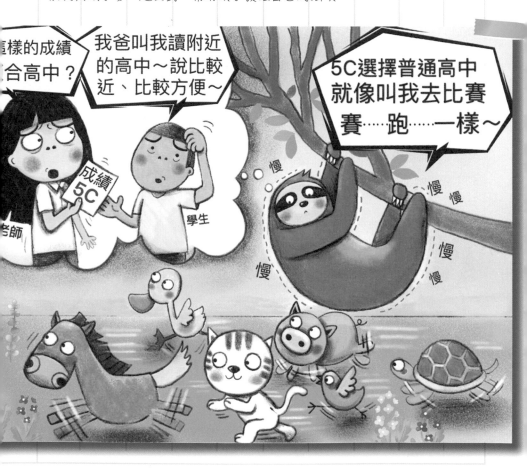

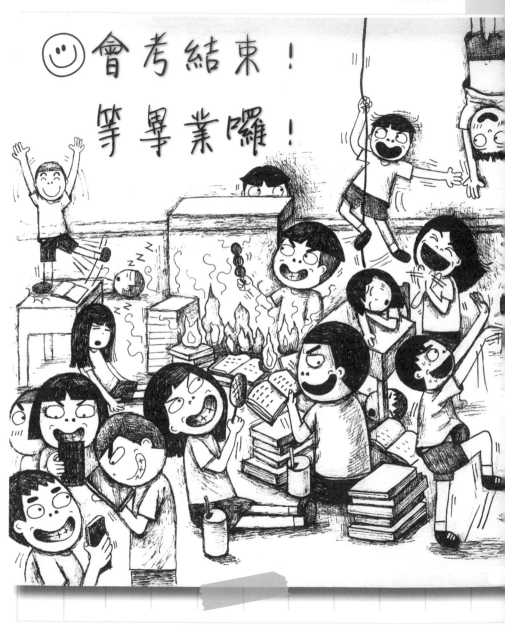

責任 ㄗㄜˊ ㄖㄣˋ

17 星期四

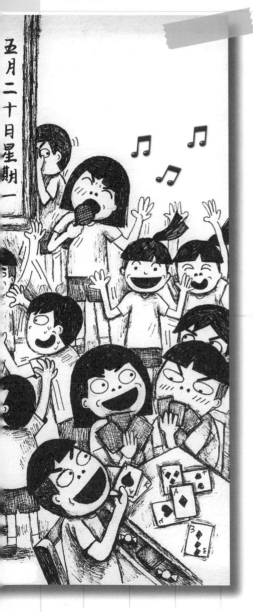

五月二十日星期一

任教多年的心得是：

覺得最可怕的日子就是在學生大考結束後，到畢業典禮前的這一段時間！

這簡直是進入「動員戡亂時期」！

這樣的考試制度有時讓人不知所措，

提早時間大考，壓縮考前準備時間，

老師們趕課趕到天昏地暗，

考完到畢業前的一大段時間，學生失去學習重心，

導師每天疲於奔命的追蹤無故曠課的學生，還要掌控班上狀況！

如果沒有多加安排活動，脫序的學校生活亂七八糟，

真的是老師的一場惡夢……

165

大考後……

「處理學生請假」成為老師的重點工作？

各式各樣的請假理由……

老師，我要打工～
請假兩天！

加油站

睡過頭，今天請假！

老師～我要出國去玩
先請假一週喔！

大考完～
要補假兩天才對！

用到週末…

五月
18
(六)

太熱了！
請假在家喔！

熱 熱
熱

老師我要請假，
但我找不到原因…
…可以嗎？

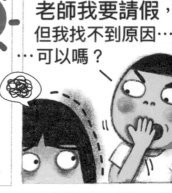

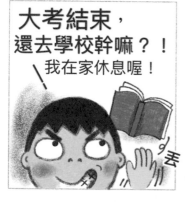

大考結束，
還去學校幹嘛？！
我在家休息喔！

丟

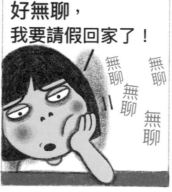

好無聊，
我要請假回家了！

無聊 無聊
無聊 無聊

直接沒來…
人間蒸發。

人咧

? ? ?

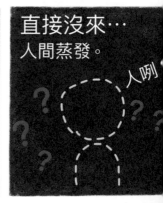

關懷（ㄍㄨㄢ　ㄏㄨㄞˊ）

18
星期五

家長簽名

今（ㄐㄧㄣ）日（ㄖˋ）功（ㄍㄨㄥ）課（ㄎㄜˋ）・明（ㄇㄧㄥˊ）天（ㄊㄧㄢ）攜（ㄒㄧ）帶（ㄉㄞˋ）物（ㄨˋ）品（ㄆㄧㄣˇ）

教師簽名

老（ㄌㄠˇ）師（ㄕ）碎（ㄙㄨㄟˋ）碎（ㄙㄨㄟˋ）念（ㄋㄧㄢˋ）：

大考完到畢業典禮前這段時間特別難熬，每天都有很多學生請假，導師每日重頭戲就是追蹤孩子的出缺席狀況！

老師也好想請假啊！

考完繼續教學正常化是否已成為空談？

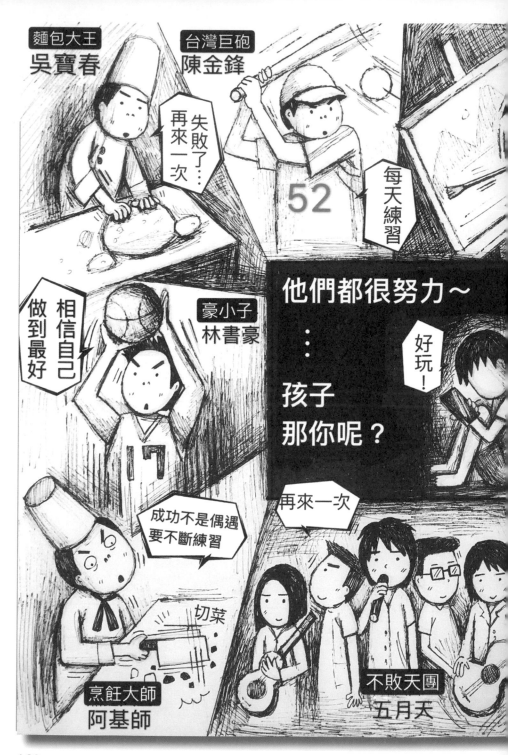

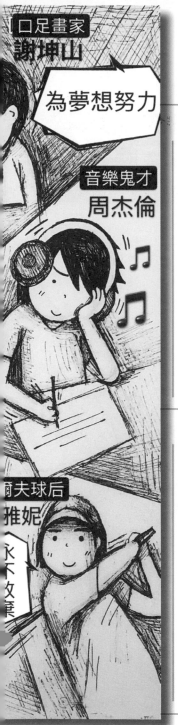

口足畫家
謝坤山

為夢想努力

音樂鬼才
周杰倫

爾夫球后
推妮

永下女襄

老師碎碎念：

鼓勵孩子擁有夢想，
有了夢想就會有動力！
定格在手機螢幕上的青春年華，
因錯過外頭世界的美好而無法燦爛！

時間花在哪裡，成就就在那裡！

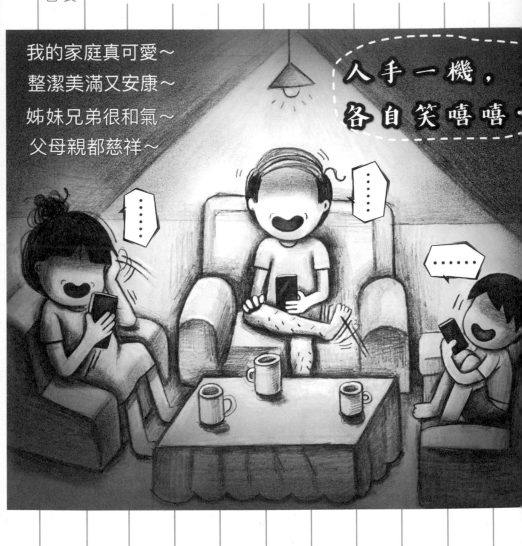

家長簽名

今日功課 ‧ 明天攜帶物品

教師簽名

老師碎碎念：

曾經跟班上一位孩子聊天：

導師：「為何回家都不寫功課？家長怎麼都沒簽聯絡簿？爸媽每天都很忙？」

孩子：「爸媽沒有很忙，他們下班後都在滑手機！」

導師：「所以爸媽在家滑手機，然後你也在玩手機？他們不會管你的作業有沒有完成嗎？」

孩子：「他們不會管我作業啦！只會叫我手機不要玩太久，可是他們自己都玩很晚！」

#家庭教育也是很重要的！

我是老師最怕的怪獸家長嗎？

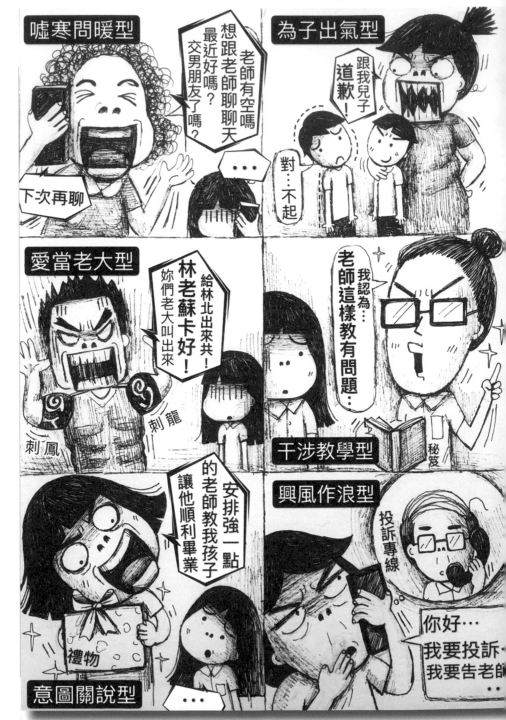

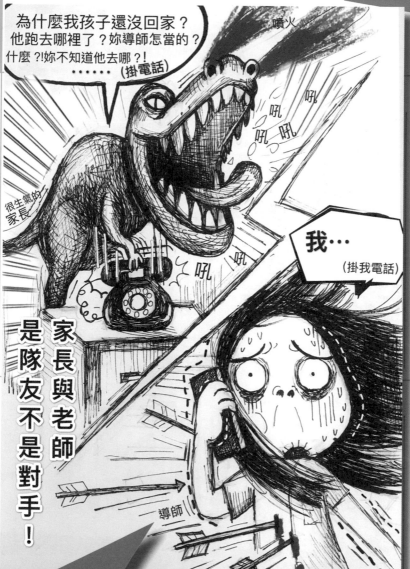

合作

「ㄏㄜˊ ㄗㄨㄛˋ」

家長 簽名

教師 簽名

曾經接到學生家長高分貝、極不友善、劈頭就破口大罵，
且罵完直接掛掉的電話……完全不給我一點時間回應與解釋！
原因是家長放學找不到孩子……
有事好好講嘛～這讓我感覺有些受傷耶！

#家長與老師是隊友不是對手，應該一起合作，讓孩子可以更進步！

您好～
請問找誰？

我要找我兒子
要拿餐袋給他....

但是……
我忘記他是
哪一班！

老師

家長

校園內……

5班？6班？
還是……

好像國一
還是國二？

……

是……
這所學校嗎
我有走錯

咦？
是高中部嗎？

責任
ㄗㄜˊ ㄖㄣˋ

家長
簽名

15
星期五

今日功課 ‧ 明天攜帶物品

教師
簽名

老師碎碎念：

不清楚孩子讀幾年級、讀哪一班、導師是誰……的家長，
就像誤闖叢林的小白兔，怎樣也找不著出口。

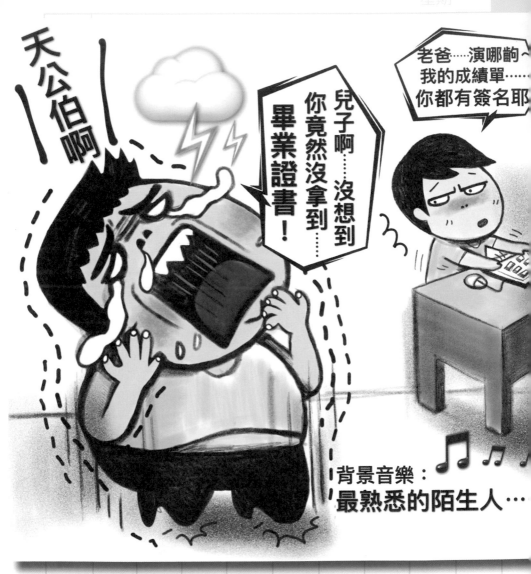

19
星期二

家長簽名

今<ruby>日<rt>ㄖˋ</rt></ruby>功<ruby>課<rt>ㄎㄜˋ</rt></ruby> ‧ 明<ruby>天<rt>ㄊㄧㄢ</rt></ruby>攜<ruby>帶<rt>ㄉㄞˋ</rt></ruby>物<ruby>品<rt>ㄆㄧㄣˇ</rt></ruby>

教師簽名

老<ruby>師<rt>ㄕ</rt></ruby>碎<ruby>碎<rt>ㄙㄨㄟˋ</rt></ruby>念<ruby>念<rt>ㄋㄧㄢˋ</rt></ruby>：

現在雖然是十二年國民教育，但是在國中階段，
必須上課總出席率至少達三分之二以上，四大學習領域及格、
及未滿三大過，這樣才可以拿到國中階段的畢業證書！
所以每年減少無法順利畢業的學生人數，
是國中端學校所要努力的方向之一，如果發現有學生學期成績未及格，
學校通常會發給孩子「預警單」提醒他們該注意自己的學業成績，
當然這些也都會通知家長，
就算如此，還是會有摸不著頭緒的家長，
心裡納悶著：為什麼孩子無法拿到畢業證書？

最熟悉的陌生人……

21
星期四

簽名　家長

今日功課 · 明天攜帶物品

12~18歲國中及高中生每天和父母相處、聊天時間不長，
父母成天在外奔波賺錢養家，孩子則忙於學業、補習、
與同儕遊戲，
所以親子互動相處的時間十分有限。

曾經問過班上孩子，每天放學後與家長相處的時間：
不到 1 小時：三人
1 ～ 2 小時：十人
2 ～ 3 小時：十一人
3 ～ 4 小時：五人
4 小時以上：三人

簽名　教師

老師碎碎念：

看到這樣的數據心裡難免有些失落，也難怪人家說與孩子相
處的保鮮期只有十年！
不過，台灣孩子在校時間好長啊！且放學後還得繼續到補習
班上課！
雖與父母親同住一個屋簷下，但親子間卻鮮少有互動與交流，
這樣的相處模式最後真的會演變成：「最熟悉的陌生人」！
讓人不勝唏噓～

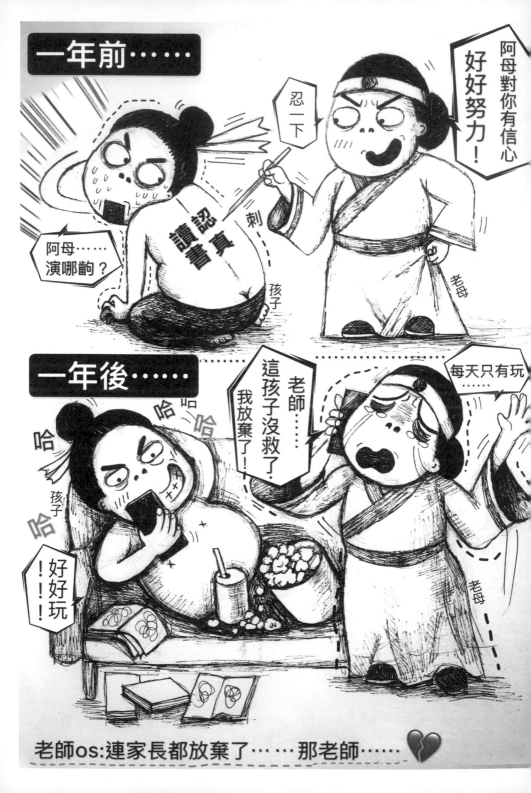

尊重 ㄗㄨㄣ ㄓㄨㄥˋ

22
星期五

今日功課・明天攜帶物品

教師
簽名

老師碎碎念：

在學校常常會接到家長抱怨自己孩子的電話，
電話那頭講得激動、罵得起勁、中間還伴隨著幾次的哽咽啜泣，
內容大都是家長覺得自己無力管教小孩、孩子根本不聽他的話，
而最常發生的案例就是「手機事件」了，講到最後，
就是希望老師可以協助他們把孩子的手機收起來，
這樣孩子在家就不會一直沉迷在虛擬的網路世界裡，
才可以專心讀書、把課業完成！
最後家長都不會忘記補上一句：「老師，你千萬不要說是我說的喔！」

今日功課・明天攜帶物品

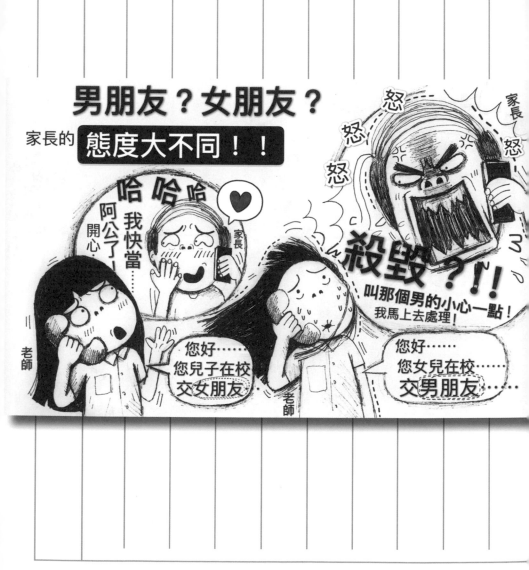

關懷 《ㄍㄨㄢ ㄏㄨㄞˊ》

26
星期二

家長簽名

今日功課・明天攜帶物品

教師簽名

老師碎碎念：

青春期孩子賀爾蒙分泌作祟，
這階段的青少年常常會對異性充滿美麗的幻想，
加上媒體、電視愛情偶像劇等，更助長他們對戀愛的憧憬！
所以老師在學校如果發現小情侶，第一時間一定得立即通知家長，
希望大人可以多多關心孩子的交友狀況，多與他們聊聊心裡事。

#家長反應大不同喔！

185

青春期的小孩很難搞？

這階段小朋友在生理進入青春期的階段，荷爾蒙的大量產生，身體上開始會有一些變化，在情緒和行為都會比較難以控制，脾氣會變暴躁、沒有耐性，行為會比較衝動……

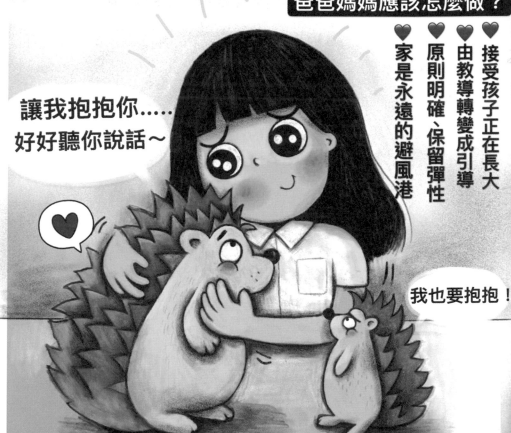

爸爸媽媽應該怎麼做？

♥ 接受孩子正在長大

♥ 由教導轉變成引導

♥ 原則明確、保留彈性

♥ 家是永遠的避風港

讓我抱抱你……
好好聽你說話～

我也要抱抱！

小孩不太喜歡聽到……

有些問題真的……
怪怪的！
讓人不知該如何回答！

老師……
團購嗎？
一起買比較
划算喔！

老師……
給虧嗎？
約一下？

老師……
可以跟妳
借錢嗎

買保險？
老師……
需要嗎？
這個很重要喔！

老師…
妳結婚了嗎？
幫妳介紹·
貨色不錯喔

有時候心臟要大一點～
反應快一點～
臉皮再厚一點～

#恁老師的反擊！

188

29
星期五

尊重

簽名 家長

今日功課・明天攜帶物品

最近街上常看到粉紅 foodpanda（線上訂餐，美食外送），
這種使命必達的概念讓我聯想到學校門口，也常有類似的情況～
但是送的不是美食，而是家長幫孩子送作業（或送餐袋、送文具、
送衣服、送藥袋、送錢……）

快遞創始人？
還可以送什麼？

簽名 教師

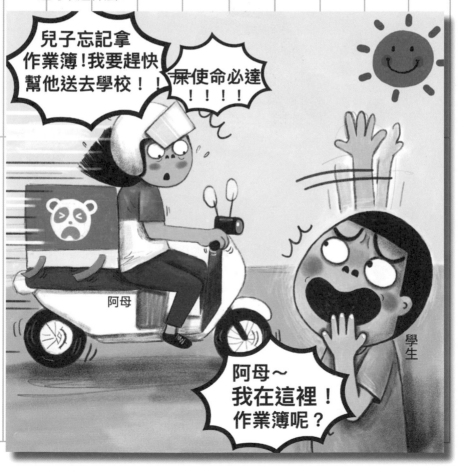

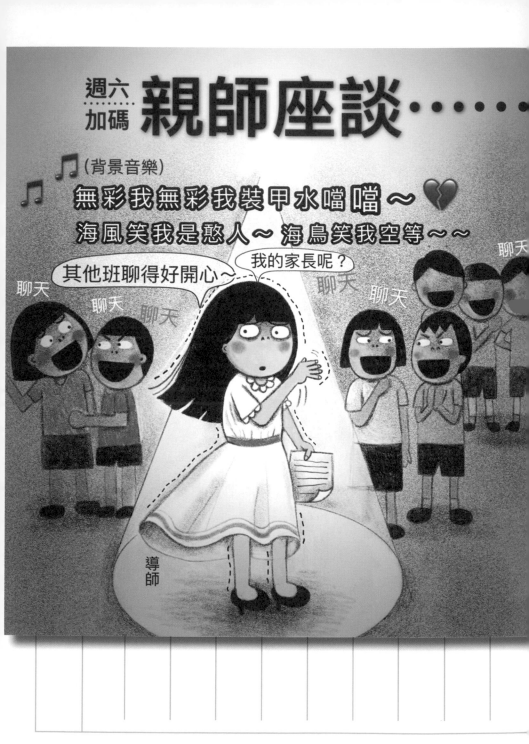

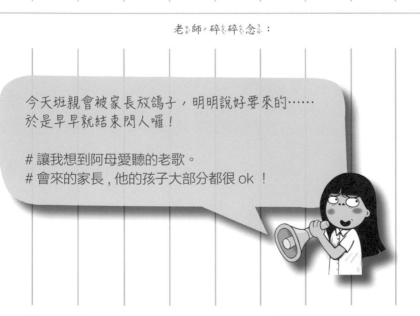

合作 ㄏㄜˊ ㄗㄨㄛˋ

4
星期三

家長簽名

今日功課・明天攜帶物品

教師簽名

老師碎碎念：

今天班親會被家長放鴿子，明明說好要來的……
於是早早就結束閃人囉！

讓我想到阿母愛聽的老歌。
會來的家長，他的孩子大部分都很 ok ！

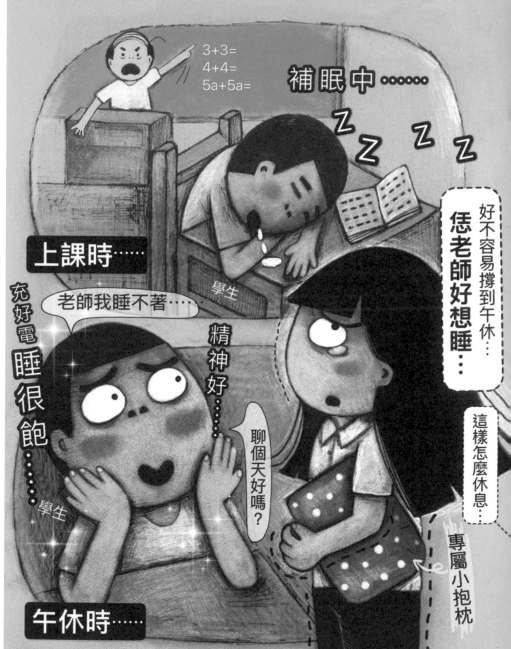

責任（ㄗㄜˊ ㄖㄣˋ）

家長簽名

5
星期四

今（ㄐㄧㄣ）日（ㄖˋ）功（ㄍㄨㄥ）課（ㄎㄜˋ）・明（ㄇㄧㄥˊ）天（ㄊㄧㄢ）攜（ㄒㄧ）帶（ㄉㄞˋ）物（ㄨˋ）品（ㄆㄧㄣˇ）

教師簽名

老（ㄌㄠˇ）師（ㄕ）碎（ㄙㄨㄟˋ）碎（ㄙㄨㄟˋ）念（ㄋㄧㄢˋ）：

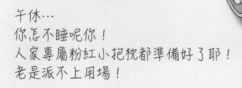

午休…
你怎不睡呢你！
人家專屬粉紅小把枕都準備好了耶！
老是派不上用場！

話說中午正是改聯絡簿、罵小孩、看打掃的好時機！

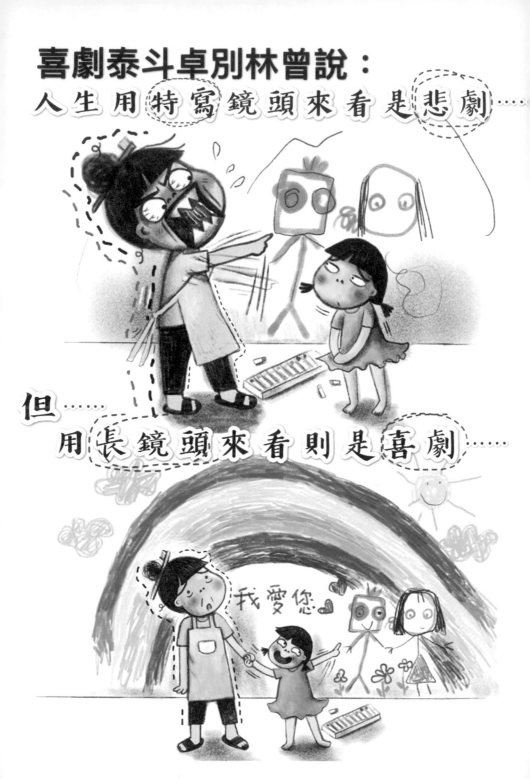

關懷 《ㄍㄨㄢ ㄏㄨㄞ》

6
星期五

簽名 家長

今日功課 ‧ 明天攜帶物品

簽名 教師

老師碎碎念：

當時間一拉長，創傷時的失望、難過早已模糊，
高峰經驗時的喜悅也逐漸恢復平靜……
回顧這段時間孩子的成長，看到他們一點一點的進步……
這就是我們繼續撐下去的動力！

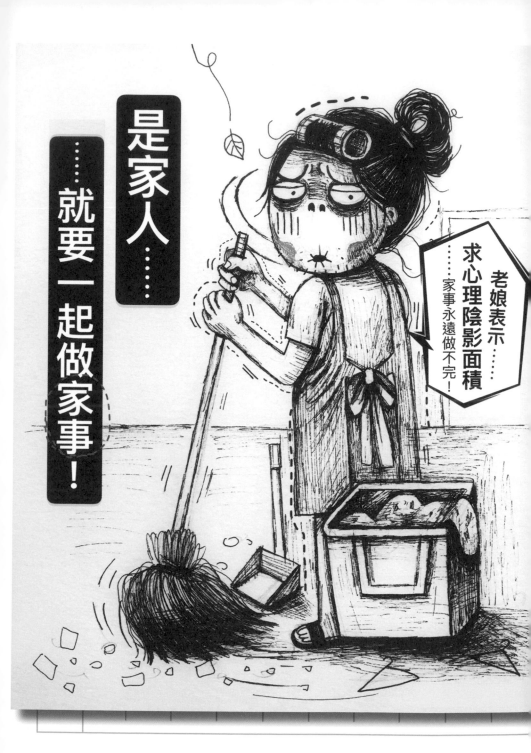

合作

ㄏㄜˊ ㄗㄨㄛˋ

8

星期一

簽名 家長

今日功課・明天攜帶物品

簽名 教師

老師碎碎念：

前陣子和學校孩子聊天，發現他們在家參與家事的比例並不高，
大部分都是媽媽一手包辦全部，連爸爸常常也是置身於事外呢！
所以鼓勵孩子多多參與家事是非常重要的，
學習體諒家人的辛勞，彼此分工合作，當個懂事負責任的好孩子！

#不要讓媽媽感覺下班後又換個地方上班喔！

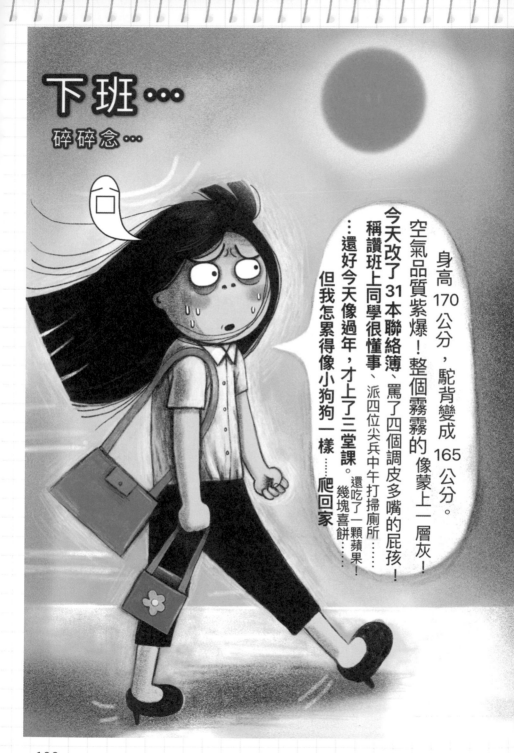

下班⋯

碎碎念⋯

身高 170 公分，駝背變成 165 公分。

空氣品質紫爆！整個霧霧的像蒙上一層灰！

今天改了31本聯絡簿、罵了四個調皮多嘴的屁孩！

稱讚班上同學很懂事、派四位尖兵中午打掃廁所⋯⋯

⋯還好今天像過年，才上了三堂課。還吃了一顆蘋果！幾塊喜餅⋯⋯

但我怎累得像小狗狗一樣⋯⋯爬回家

蔡詩芸愛塗鴉
老師，你有事嗎？

作者 / 蔡詩芸
叢書主編 / 黃惠鈴
叢書編輯 / 葉倩廷
校對 / 吳美滿
整體設計 / 王兮穎
副總編輯 / 陳逸華
總編輯 / 涂豐恩
總經理 / 陳芝宇
社長 / 羅國俊
發行人 / 林載爵

國家圖書館出版品預行編目資料

老師，你有事嗎？/蔡詩芸繪‧著‧初版‧新北市‧
聯經‧2020年2月‧208面‧14.8×21公分
ISBN 978-957-08-5463-3（平裝）
[2021年12月初版第四刷]

1.漫畫

947.41 108022050

聯經出版事業股份有限公司
新北市汐止區大同路一段 369 號 1 樓
(02)86925588 轉 5313
2020 年 2 月初版‧2021 年 12 月初版第四刷
有著作權‧翻印必究
Printed in Taiwan.
文聯彩色製版印刷有限公司印製
行政院新聞局出版事業登記證局版臺業字第 0130 號
本書如有缺頁，破損，倒裝請寄回台北聯經書房更換。

聯經網址：www.linkingbooks.com.tw
電子信箱：linking@udngroup.com
ISBN 978-957-08-5463-3（平裝）
定價：新臺幣 350 元